Pseudomorph of love

愛的假晶

市川春子畫集

ICHIKAWA HARUKO Illustration Book

FACES PUBLICATIONS

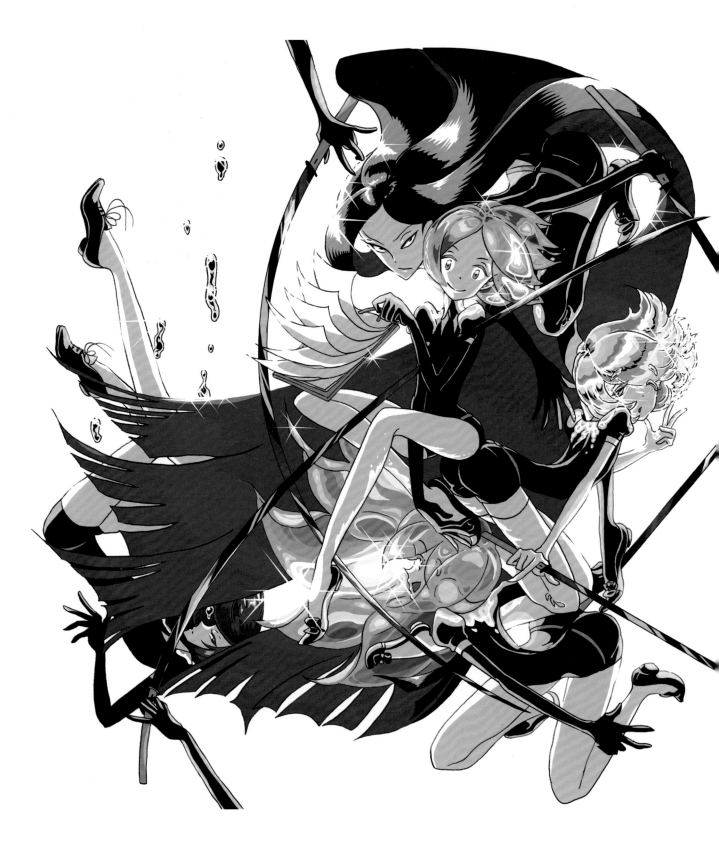

2

《寶石之國》單行本第一集　書衣

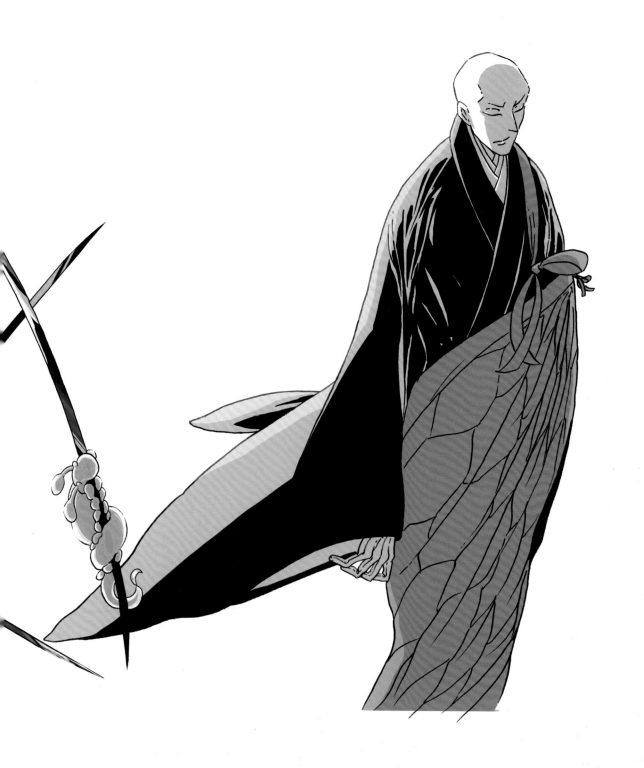

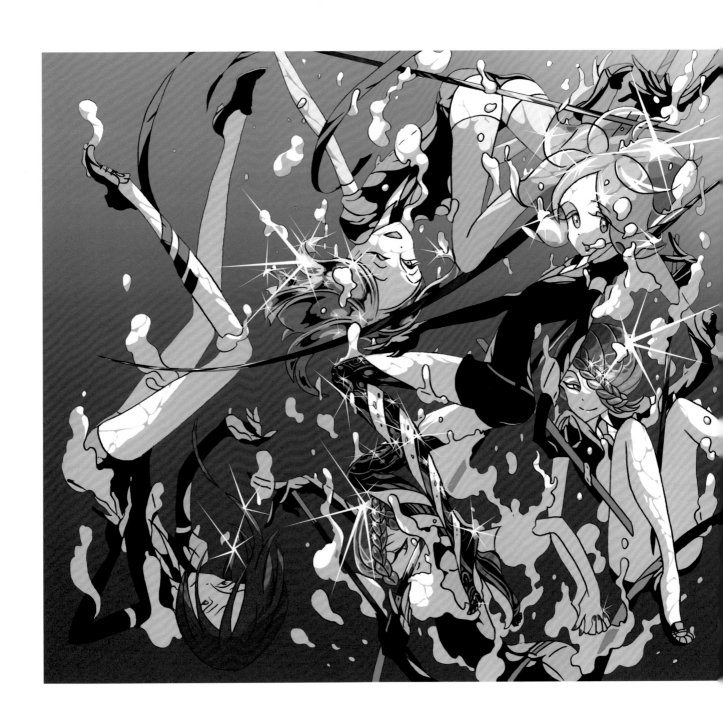

4

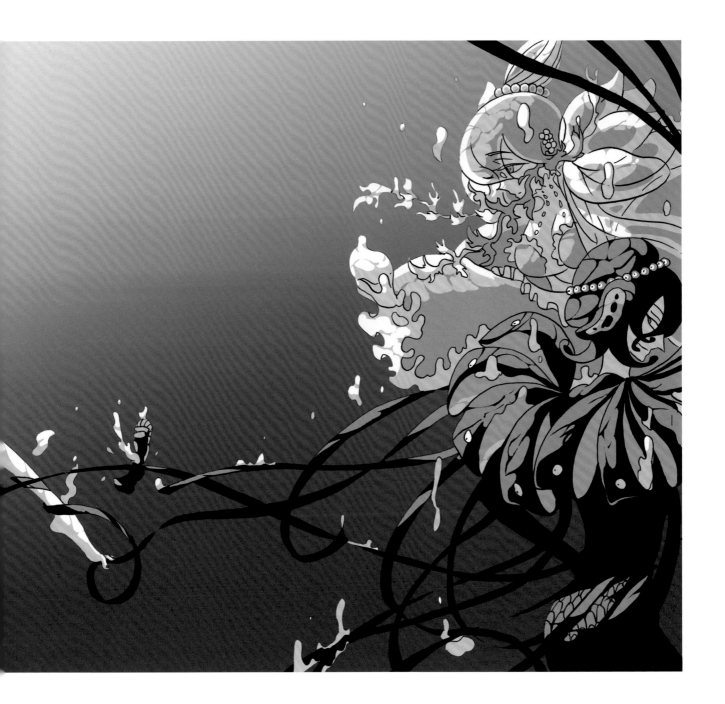

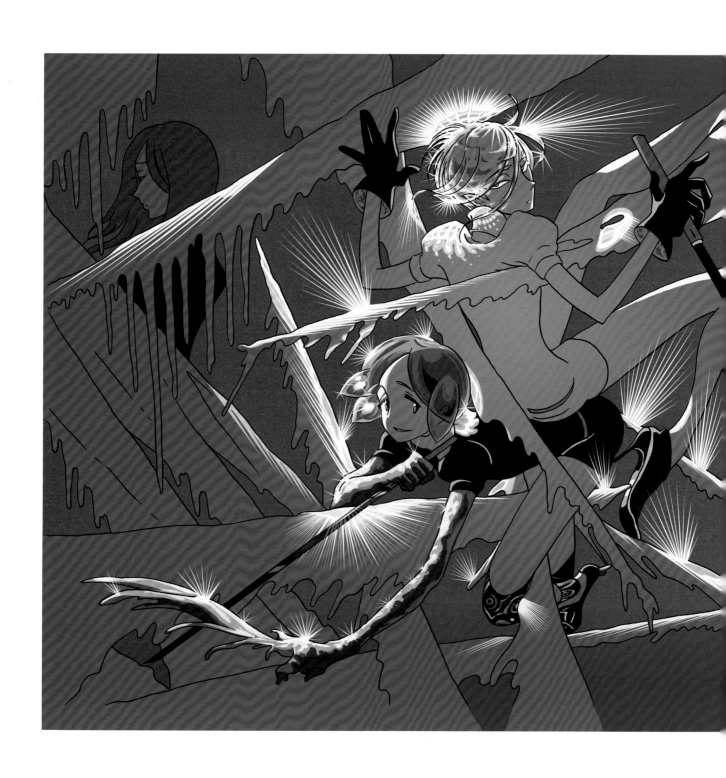

6

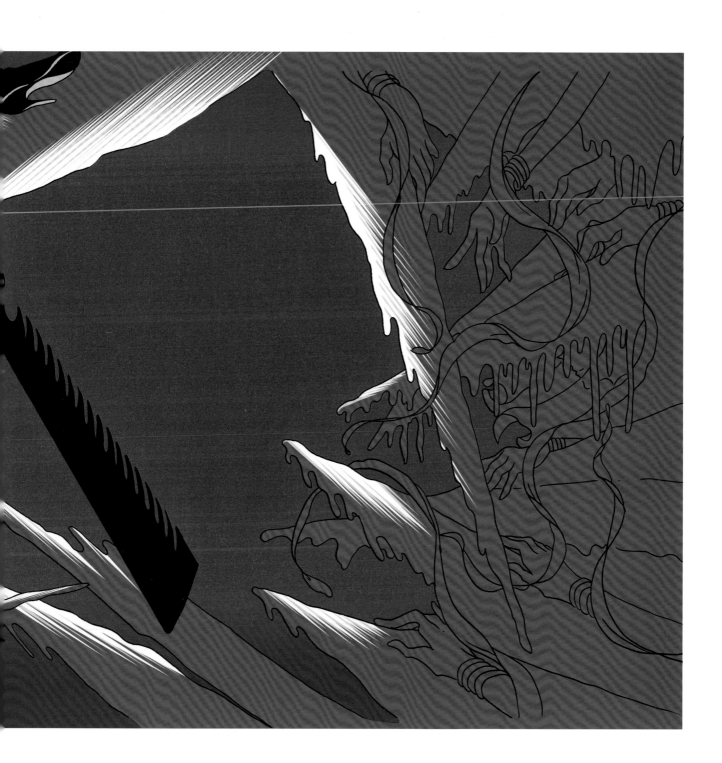

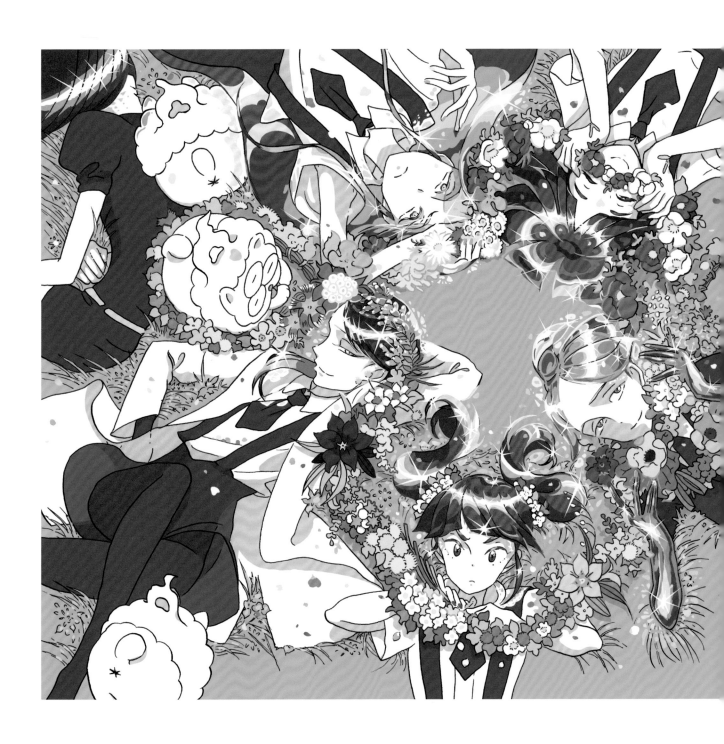

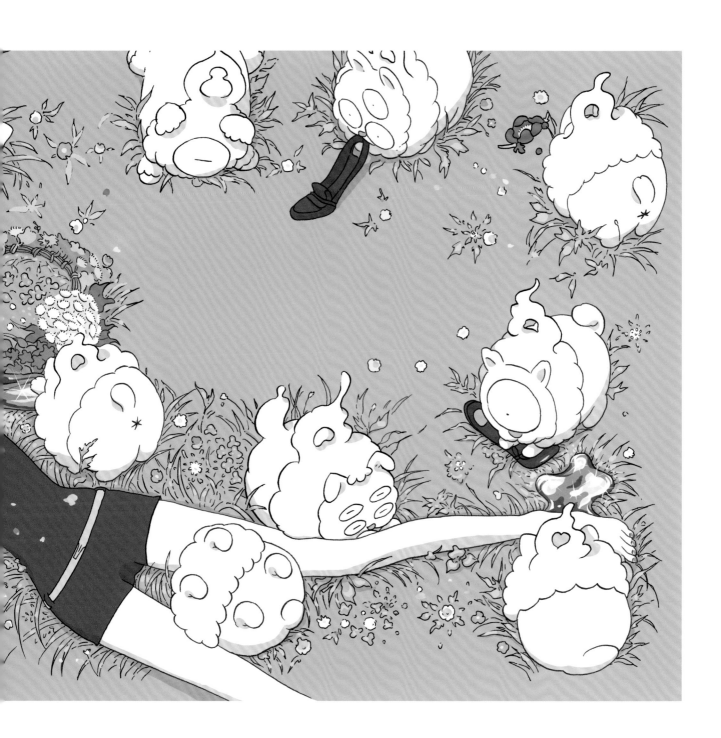

9

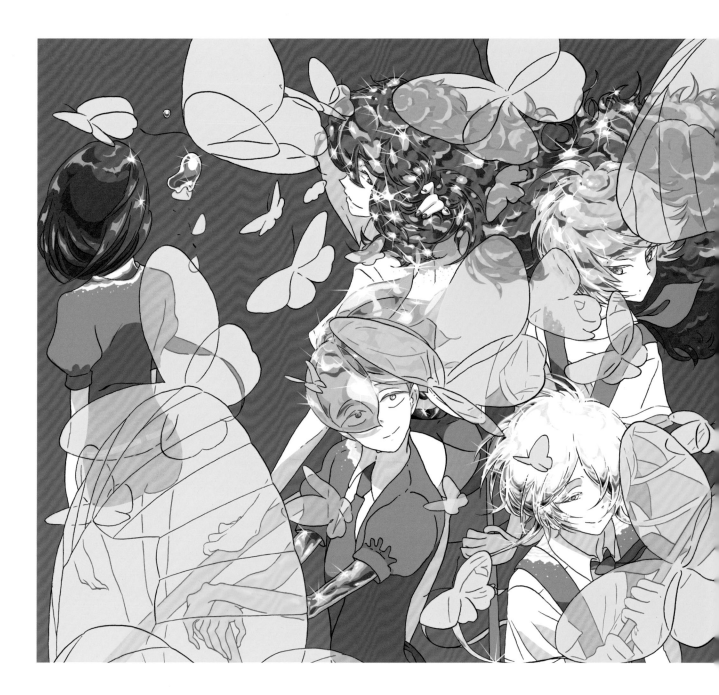

單行本第五集　書衣

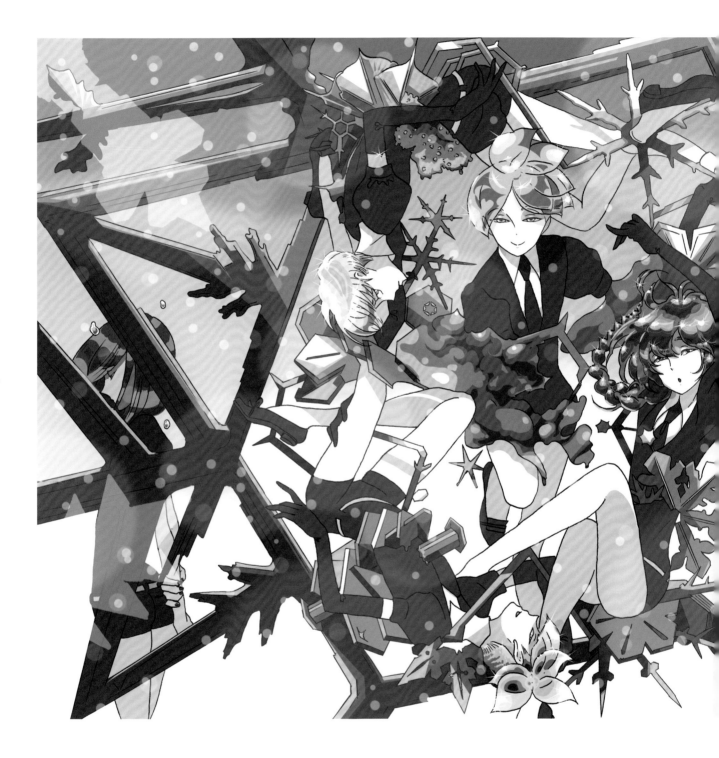

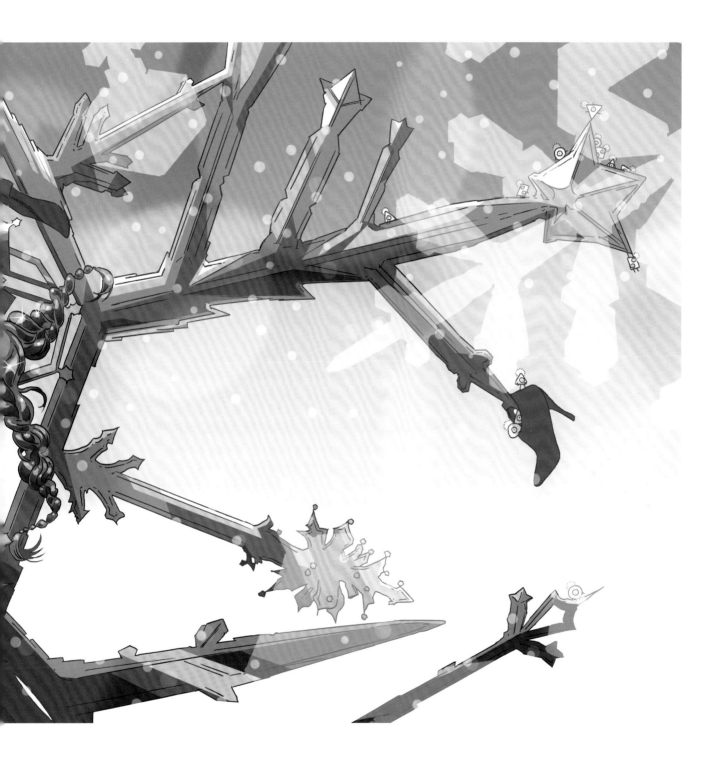

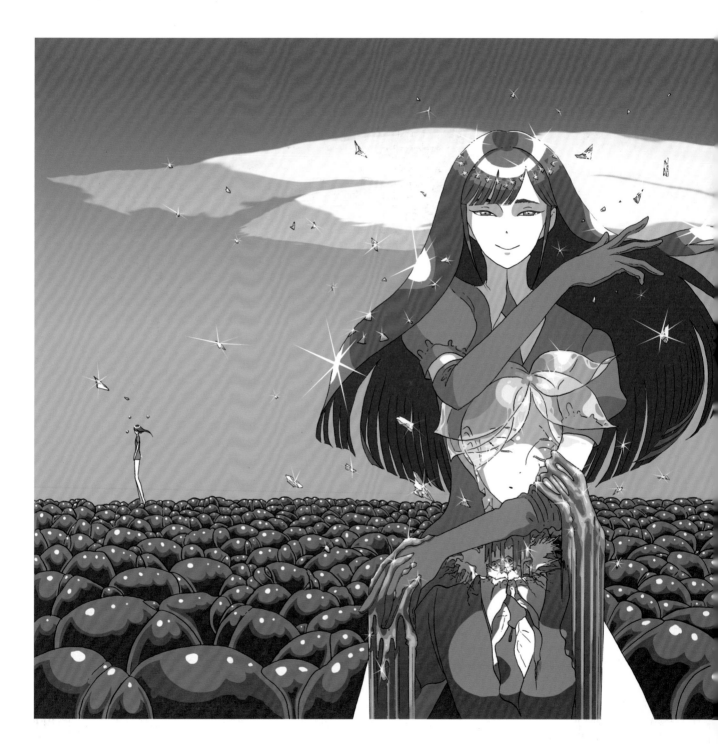

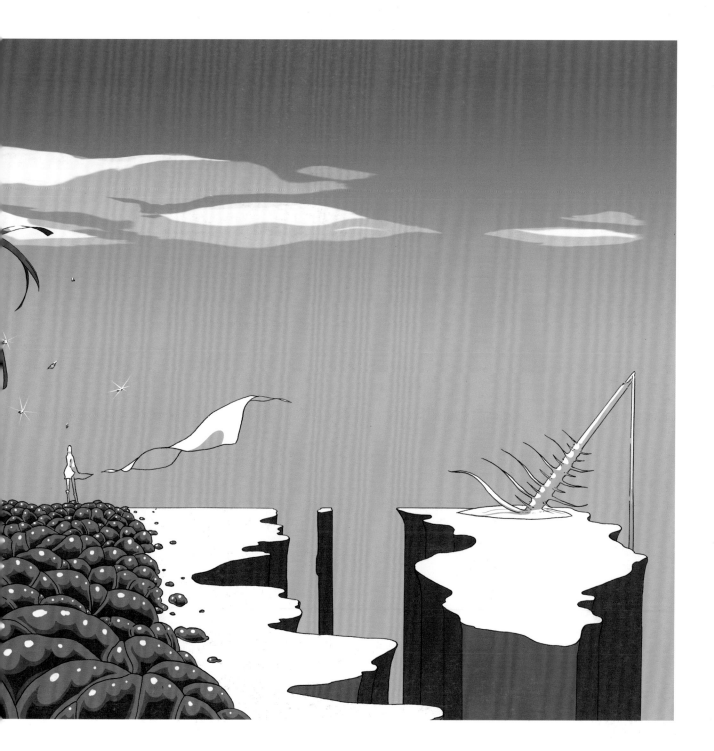

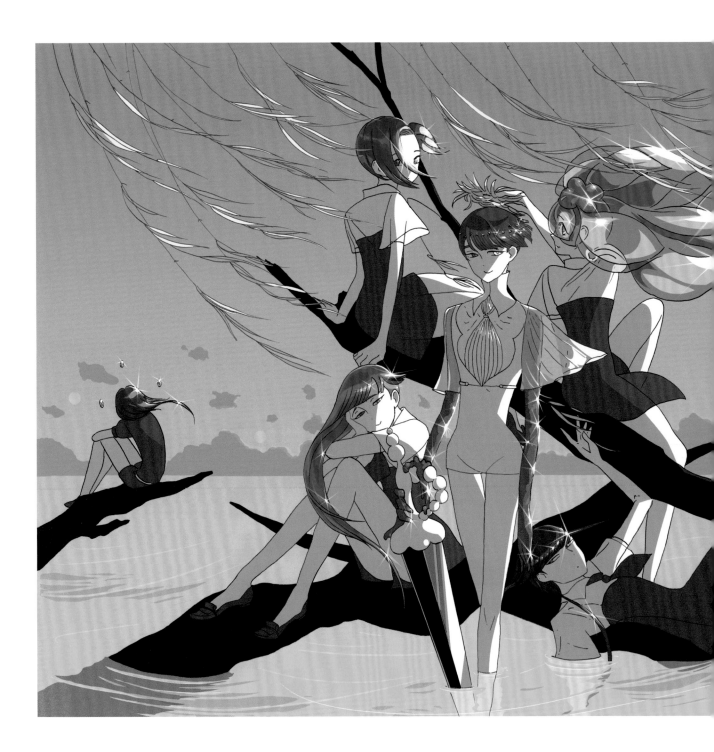

16

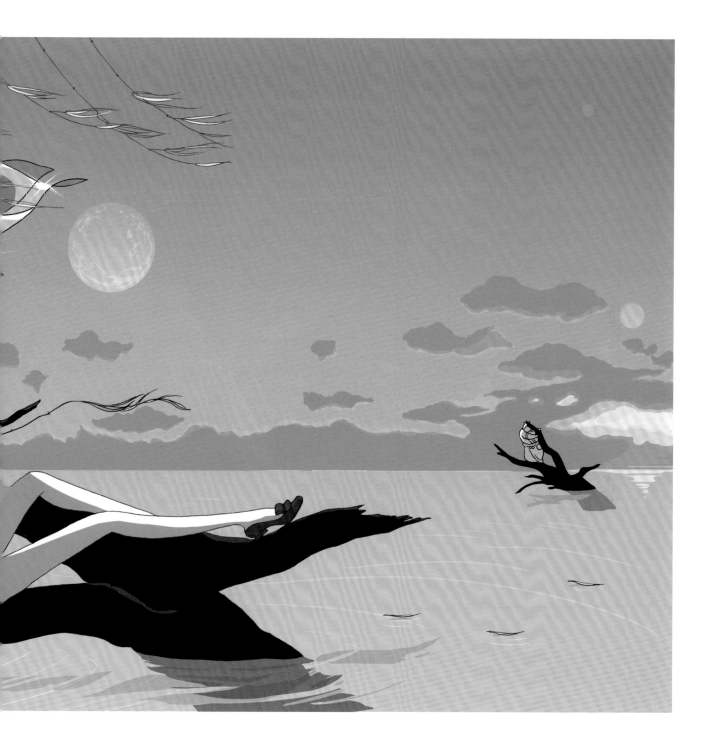

18

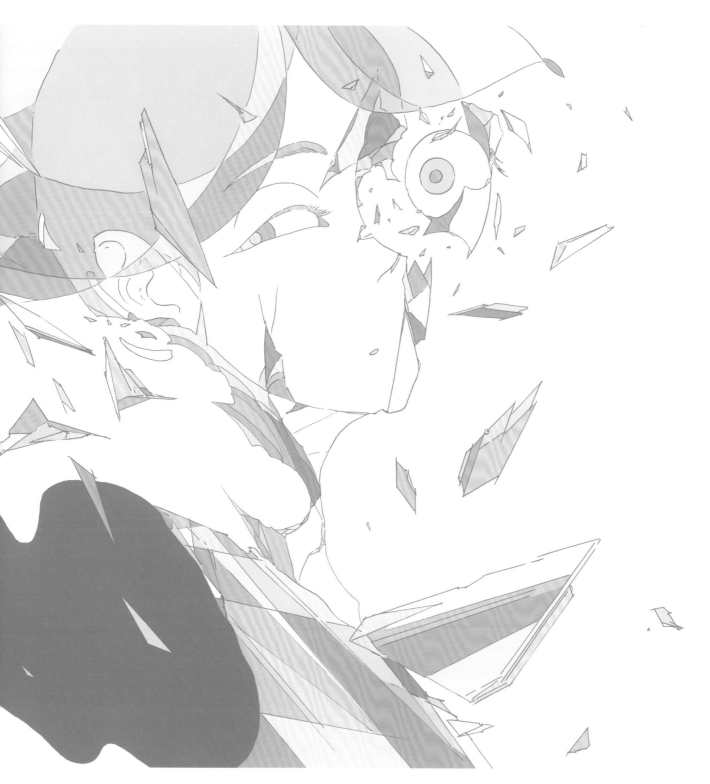

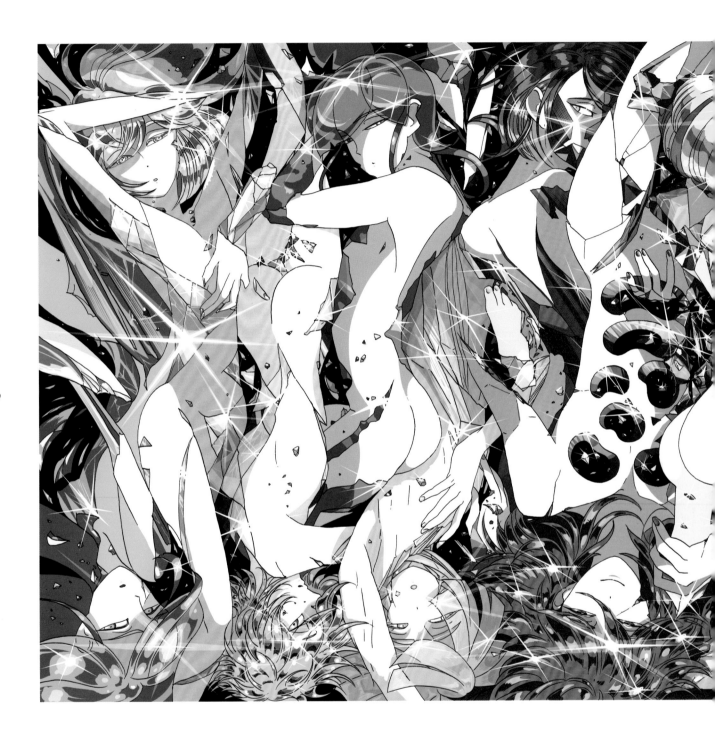

本畫集　書衣

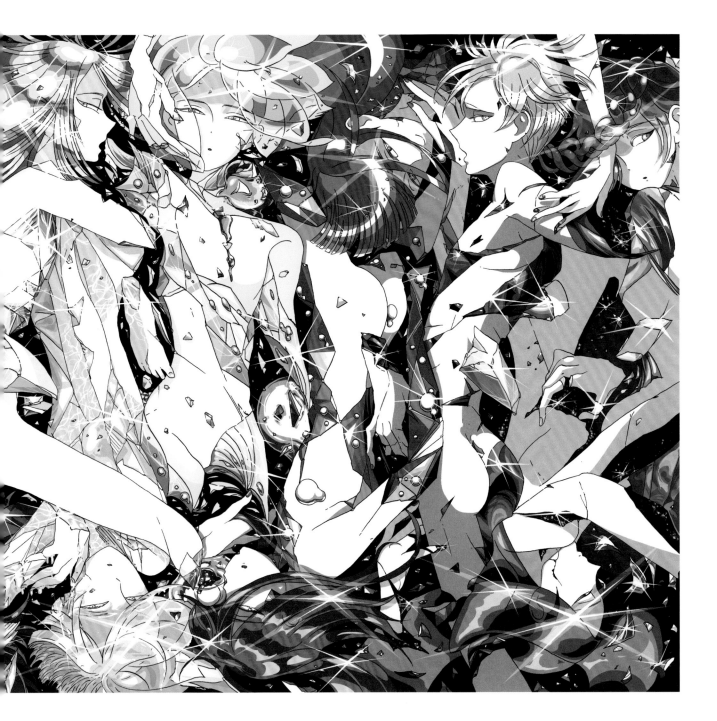

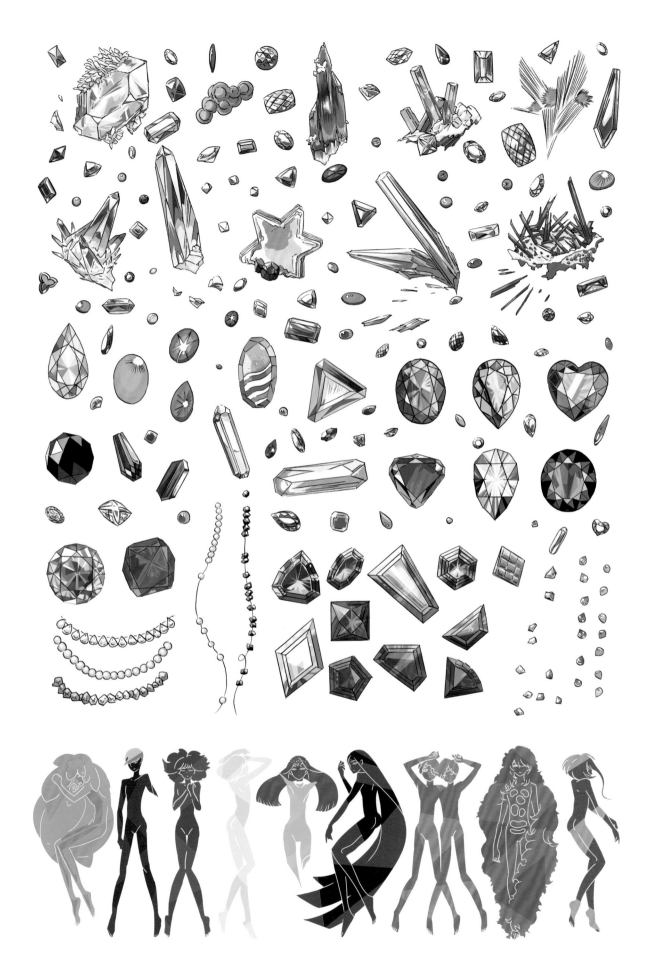

上／單行本第四集　特裝版紙牌遊戲插圖
下／２０１６年《Afternoon》１１月號附錄　紙膠帶插圖

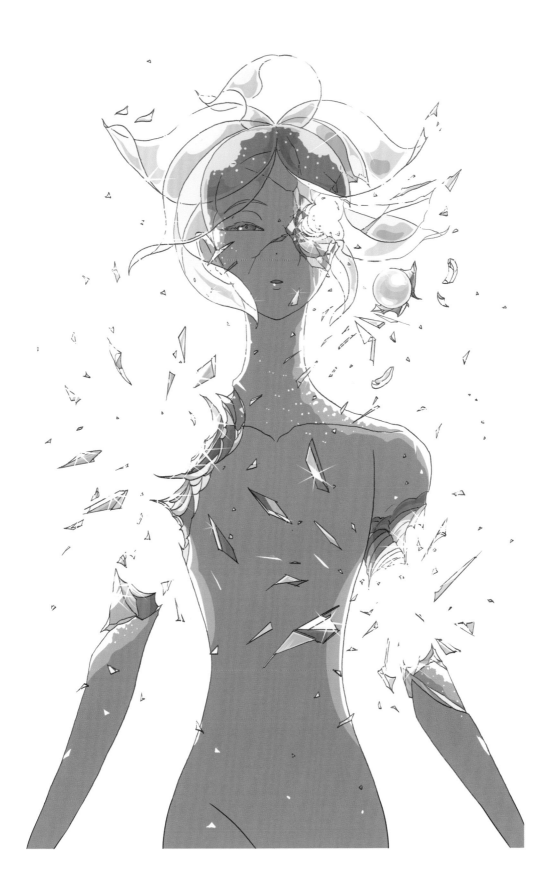

為 TASAKI 全新繪製的視覺圖

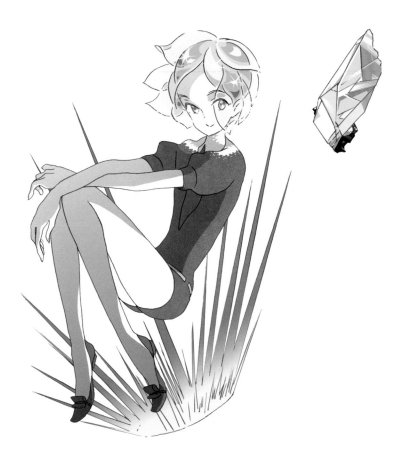

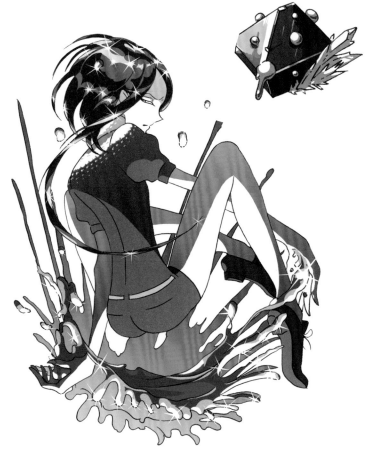

單行本第四集　特裝版紙牌遊戲插圖　磷葉石／辰砂

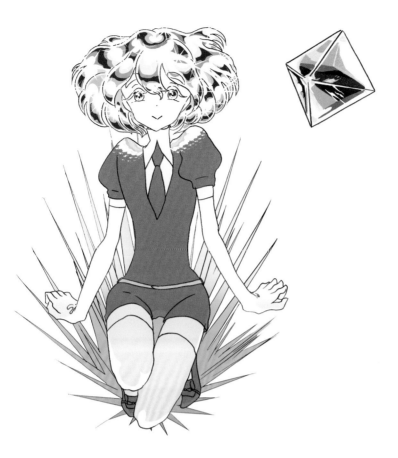

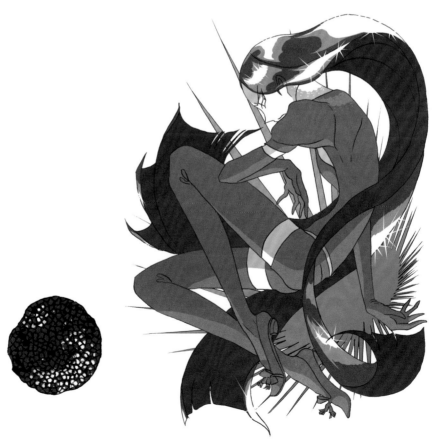

鑽石／黑鑽石

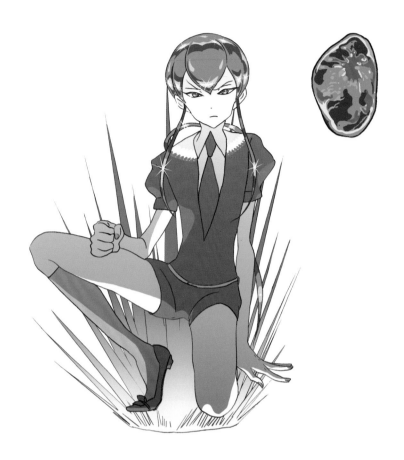

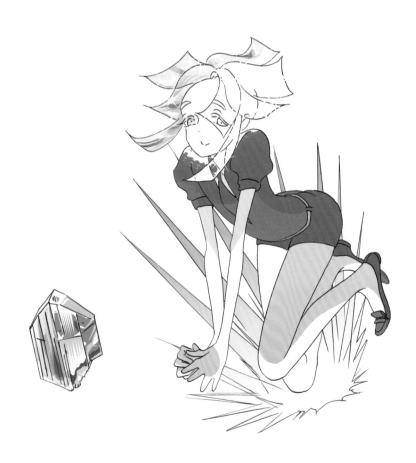

翡翠／藍柱石

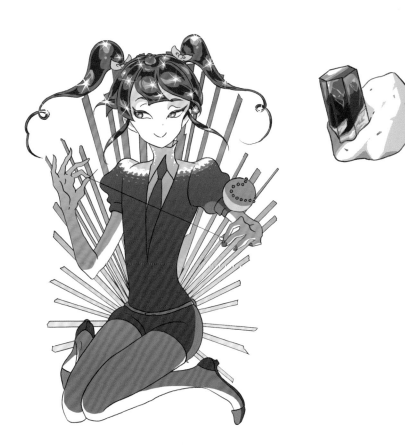

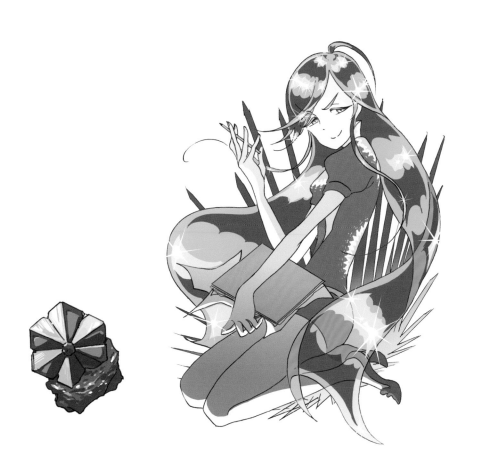

紅緑柱石／紫翠玉

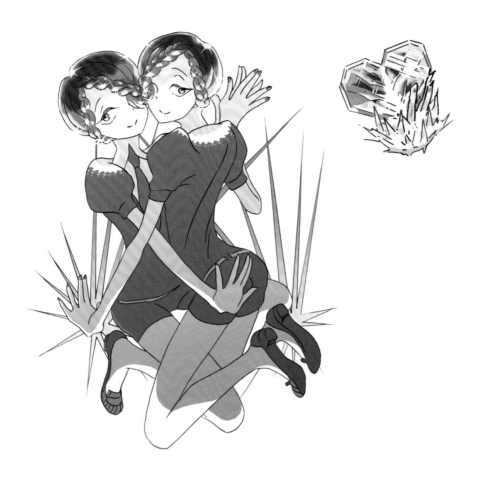

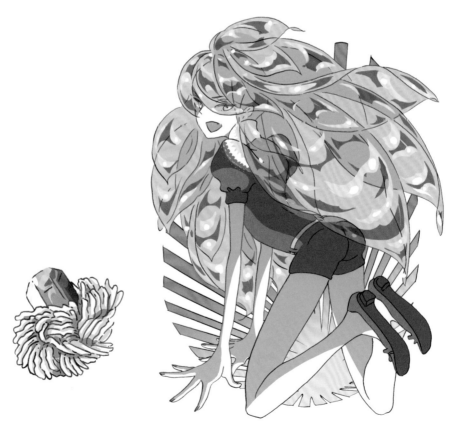

紫水晶／摩根石

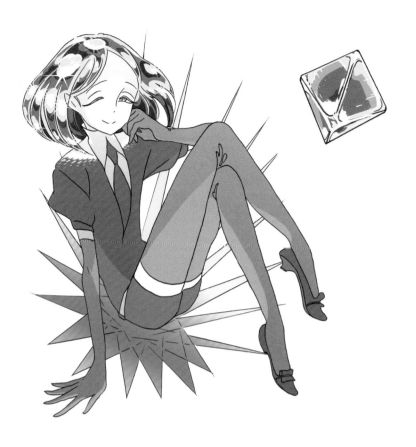

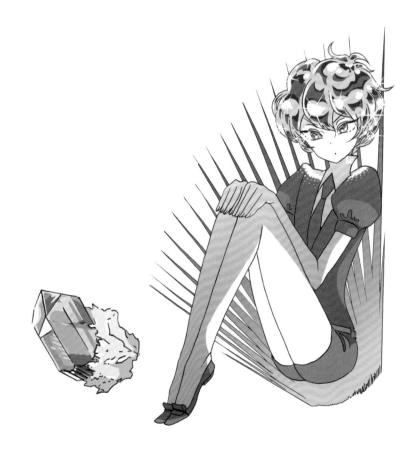

黃鑽石／鋯石

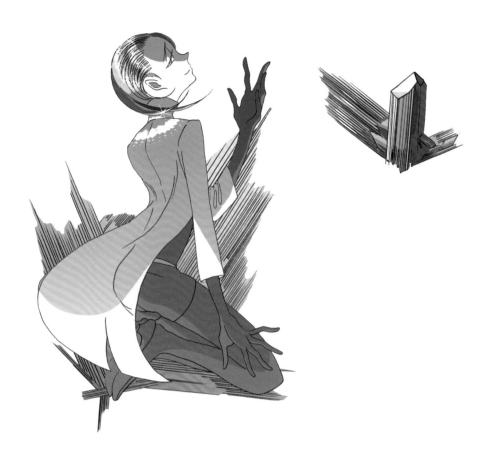

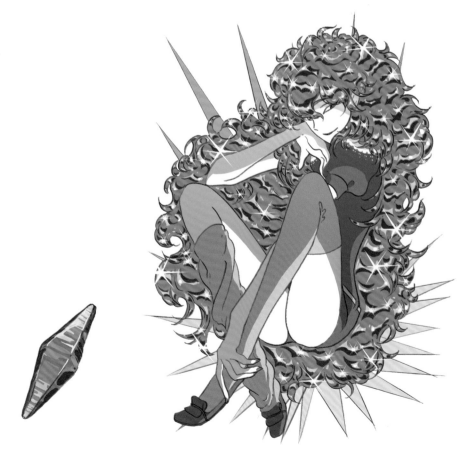

金紅石／蓮花剛玉

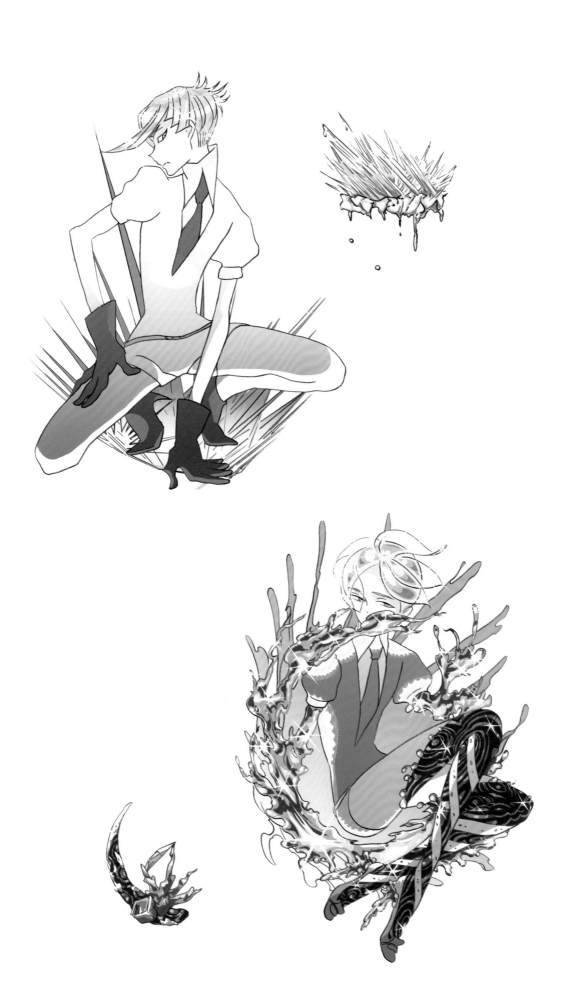

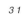

南極石／燐葉石（異）

31

金剛／小白

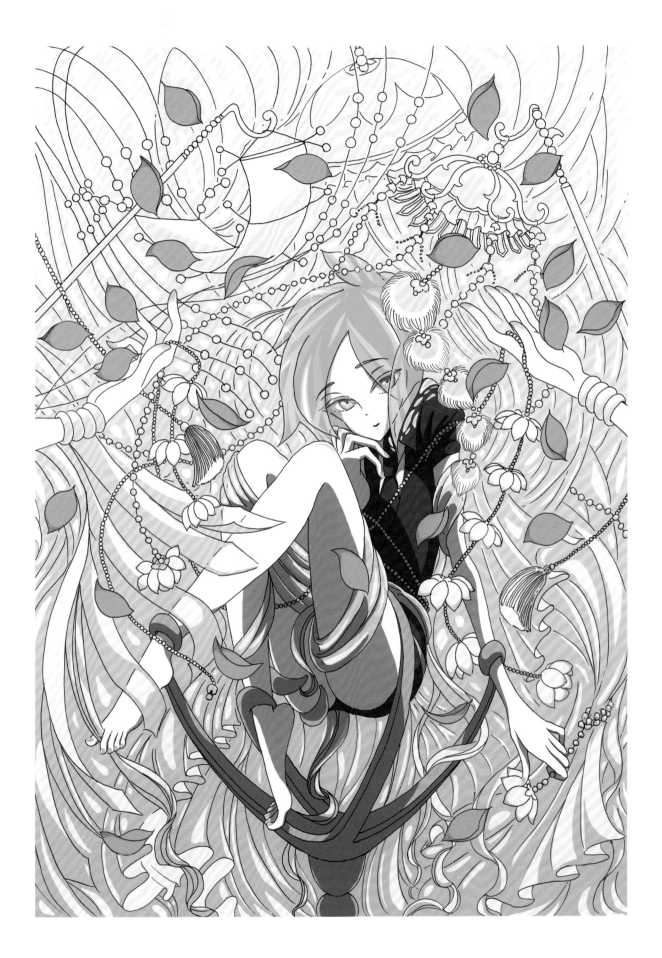

2012年《Afternoon》12月號　封面

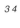

34

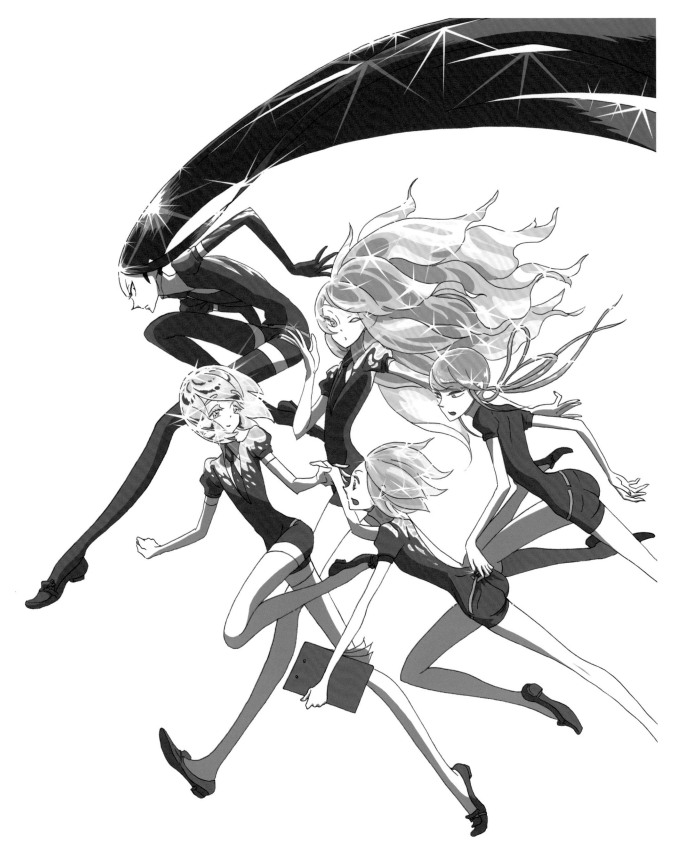

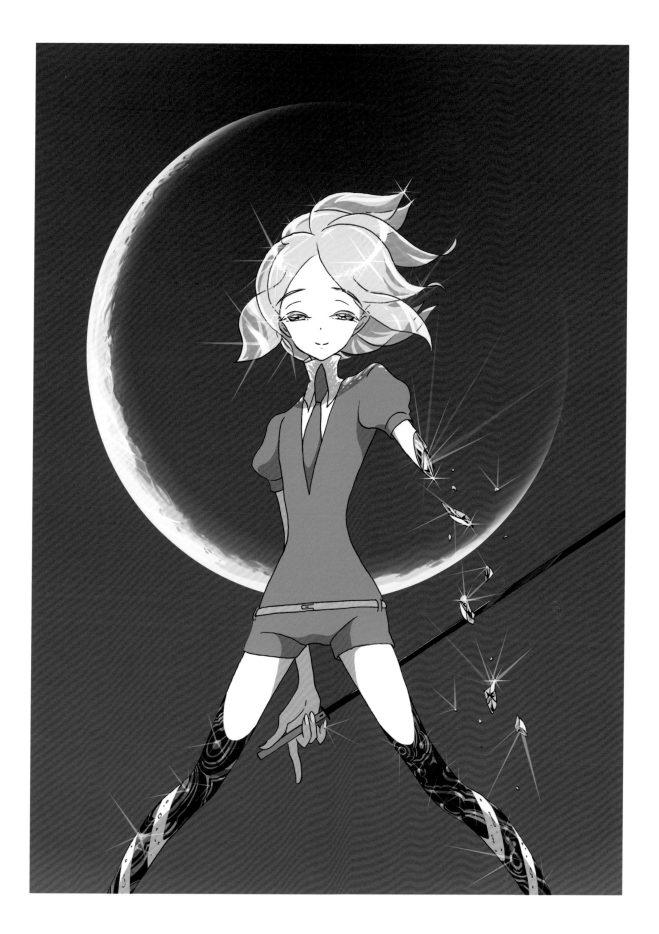

２０１４年《Afternoon》２月號　封面

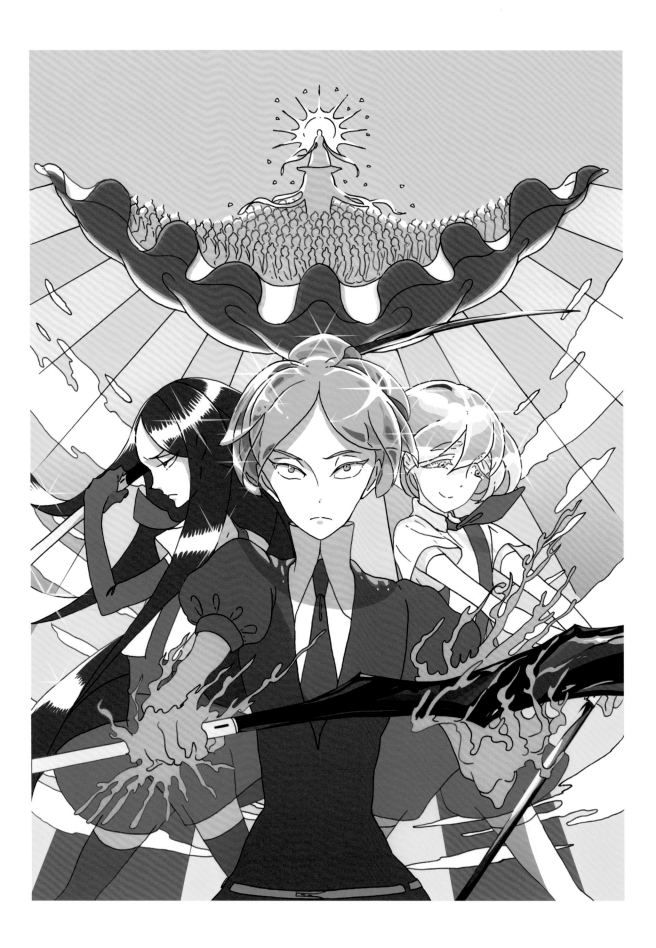

36

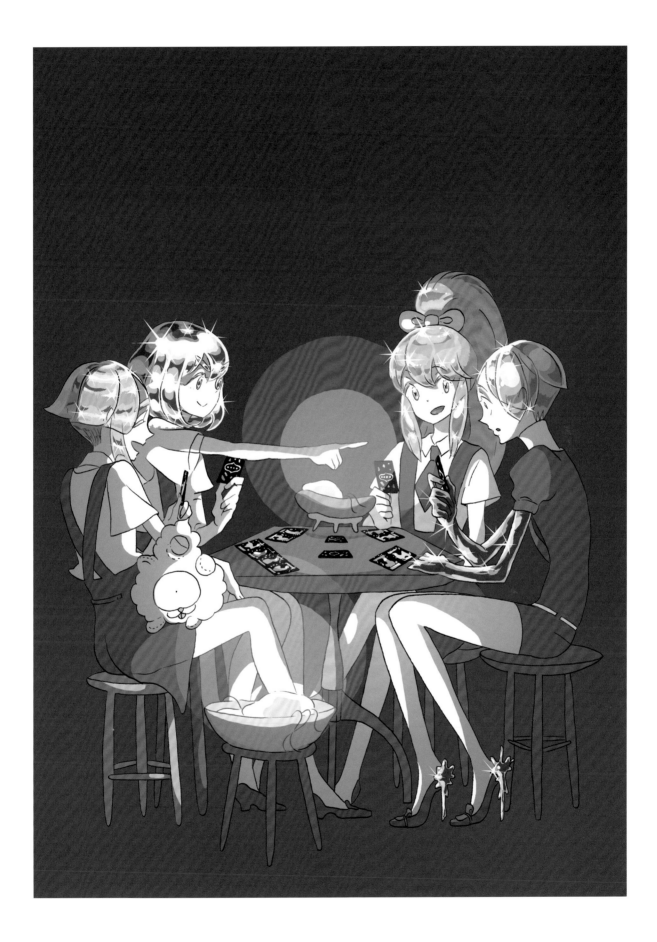

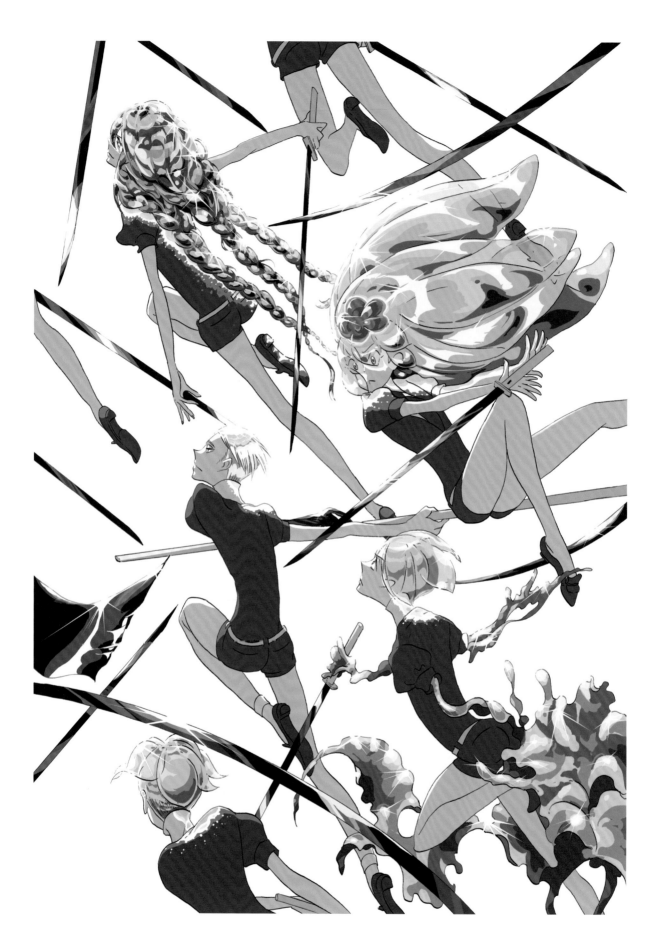

38

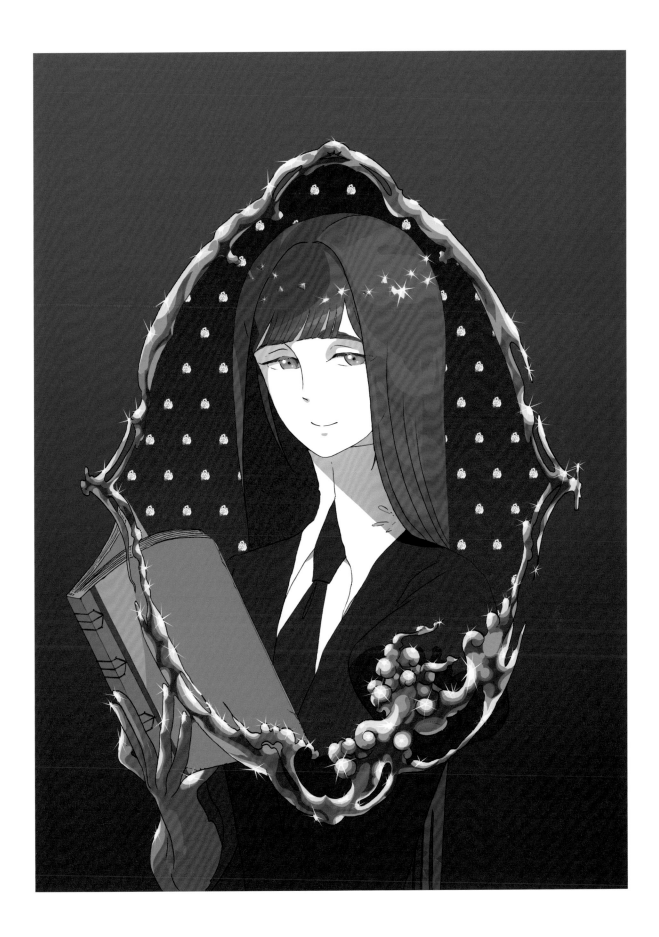

２０１６年《Afternoon》１１月號　封面

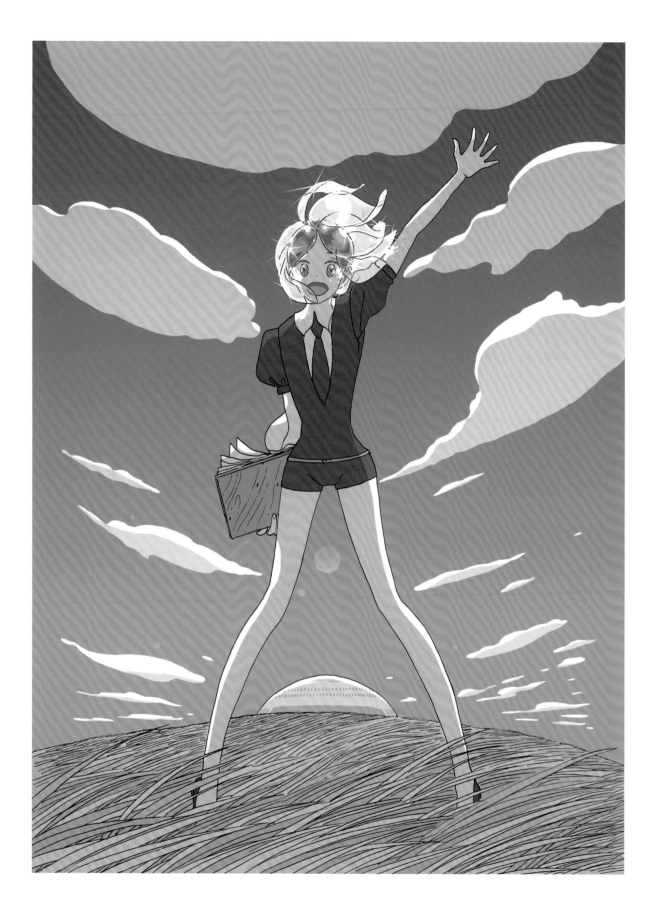

２０１７年《Afternoon》１１月號　封面

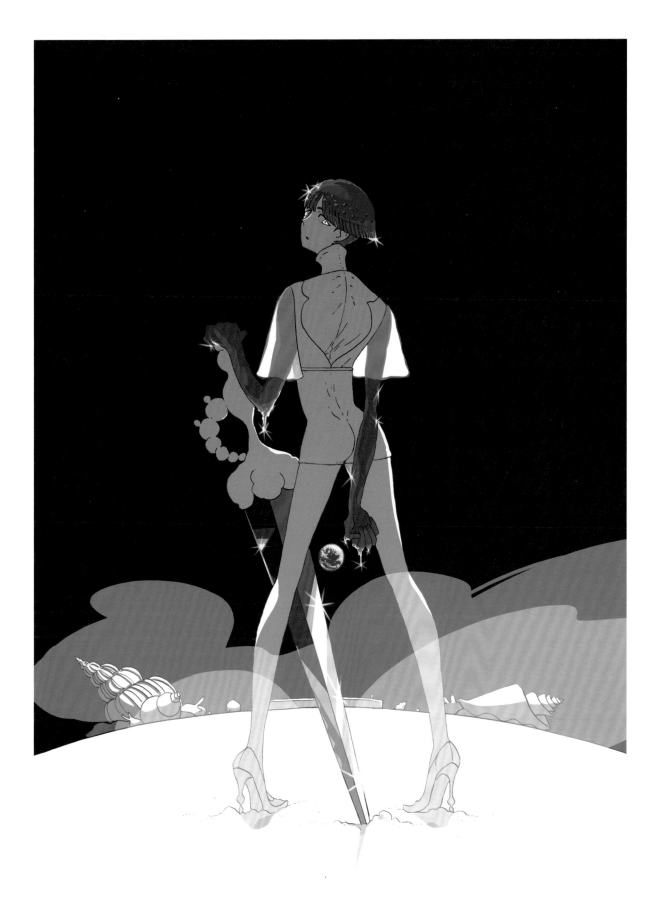

2017年《Afternoon》12月號　封面

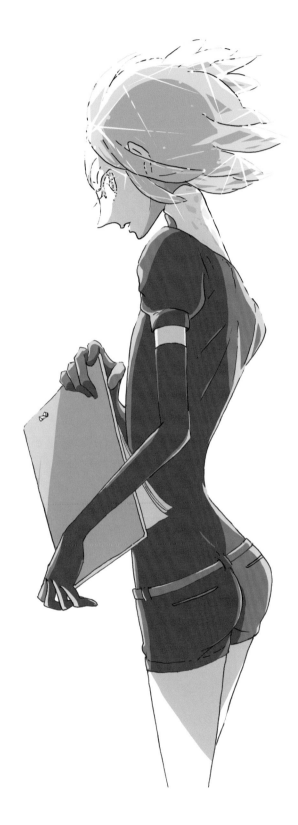

42

２０１２年《Afternoon》９月號　宣布連載時的插圖

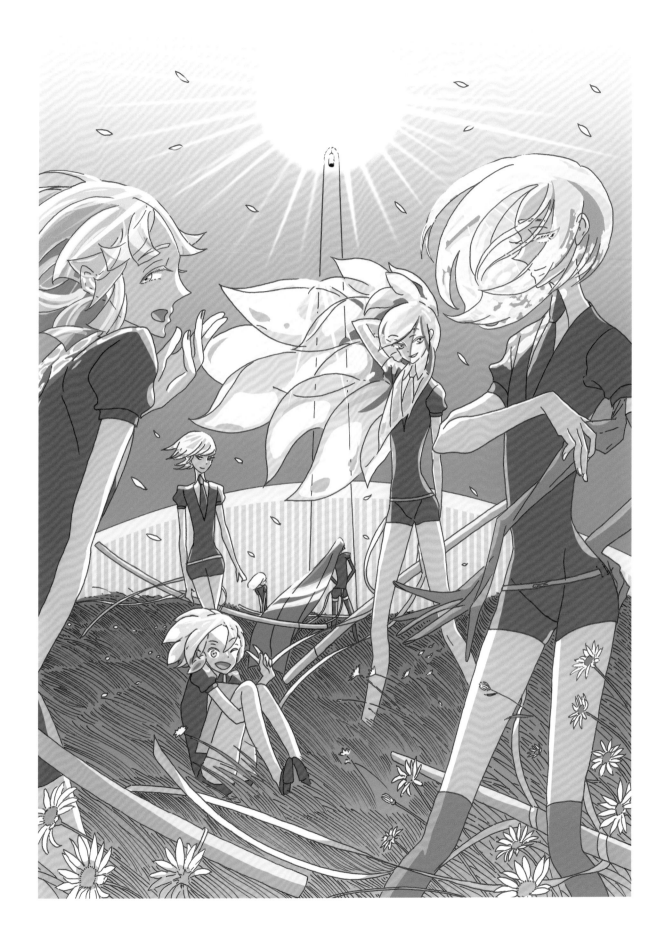

43

2012年《Afternoon》11月號　預告連載開始的插圖

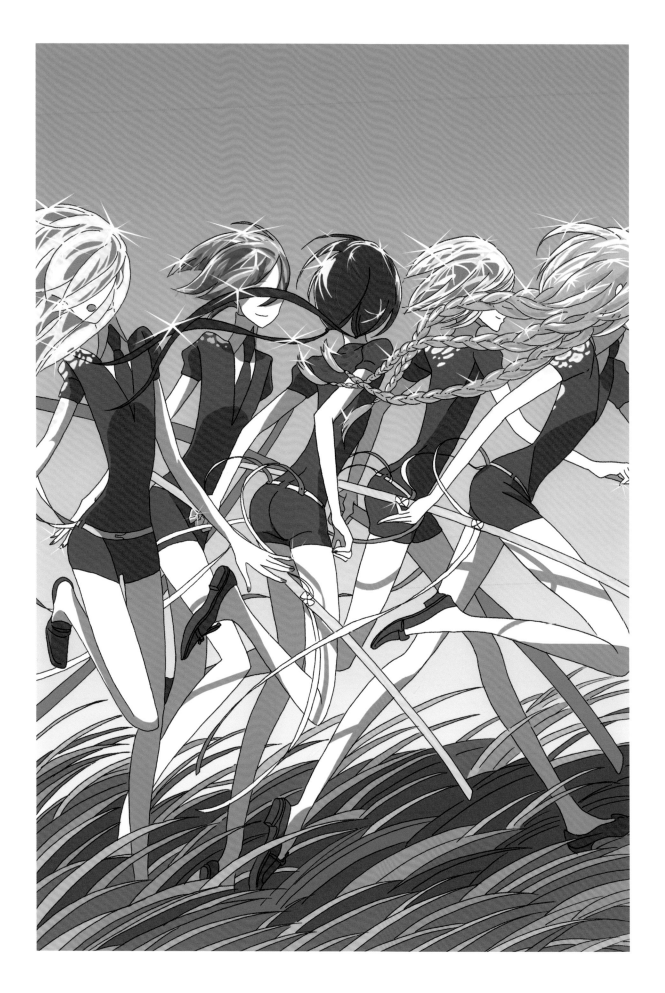

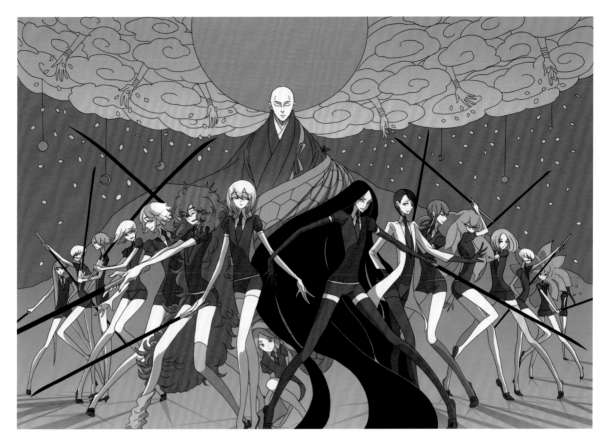

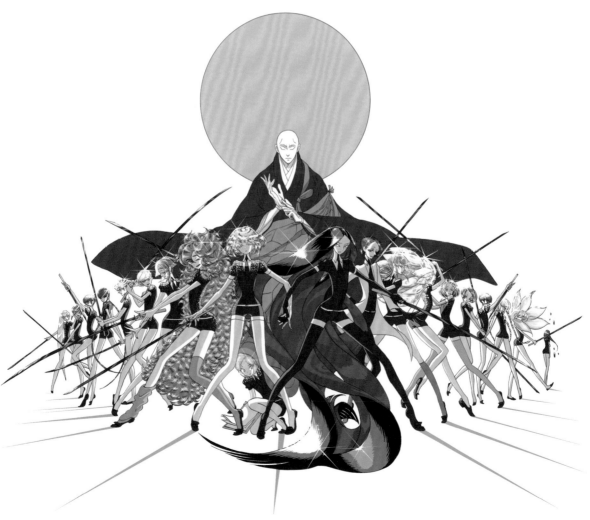

上／２０１２年《Afternoon》１２月號　第一話　跨頁
下／單行本第一集　目次頁

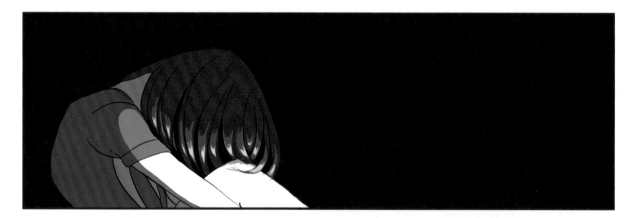

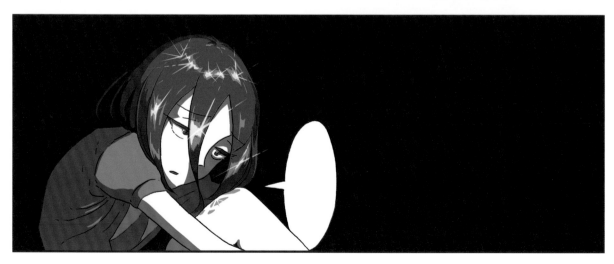

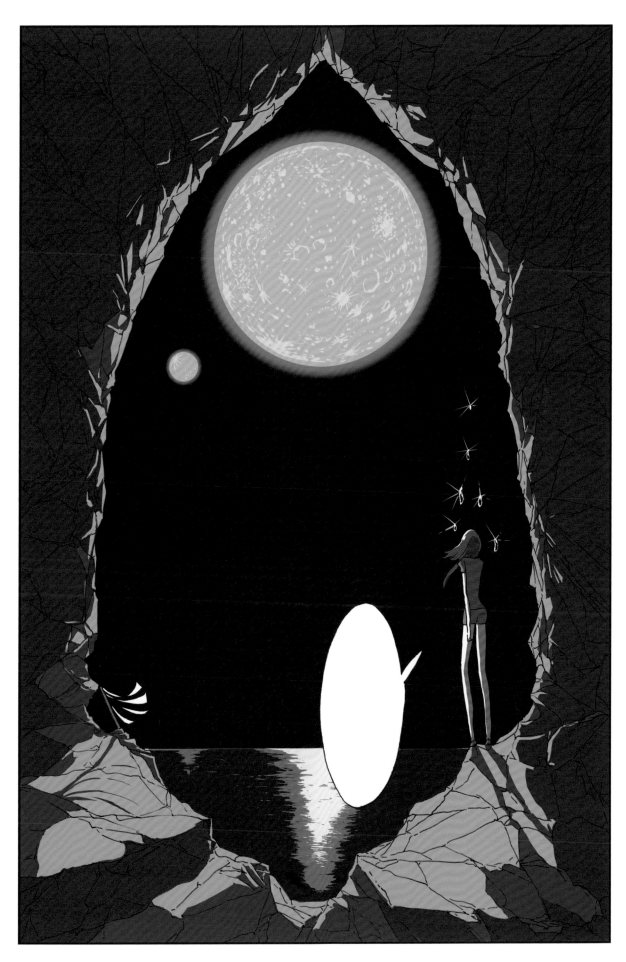

47

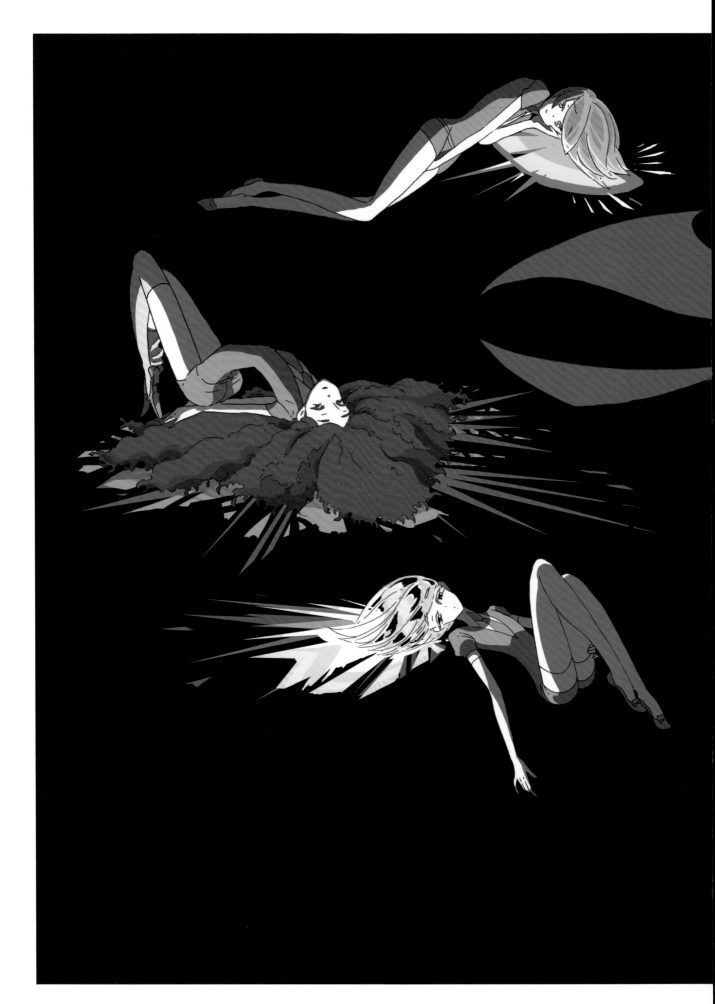

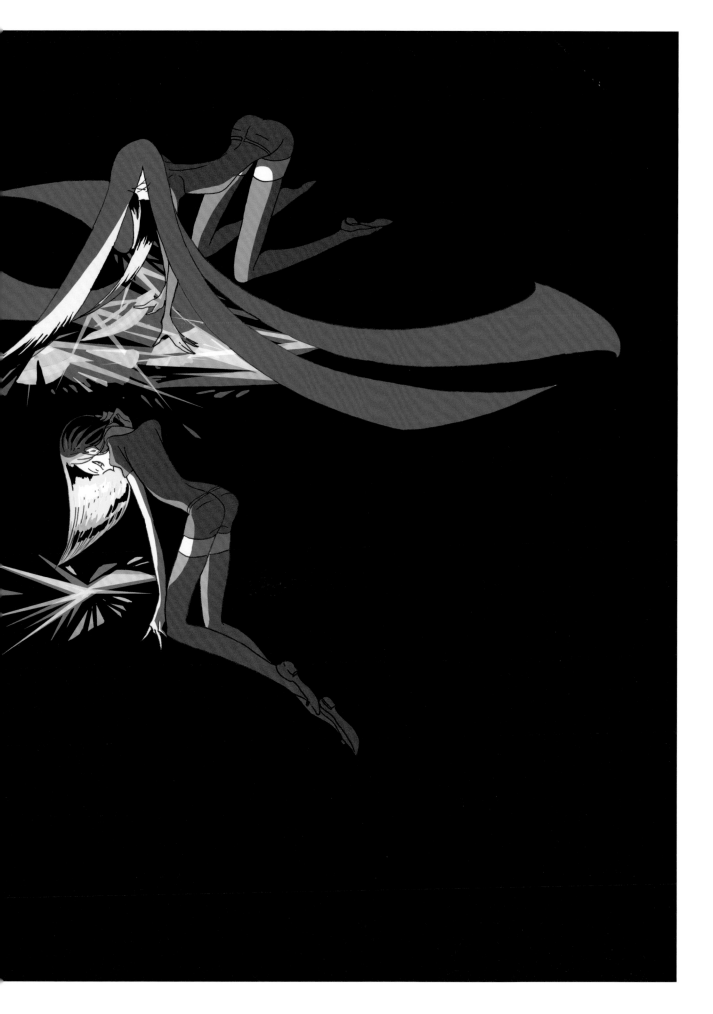

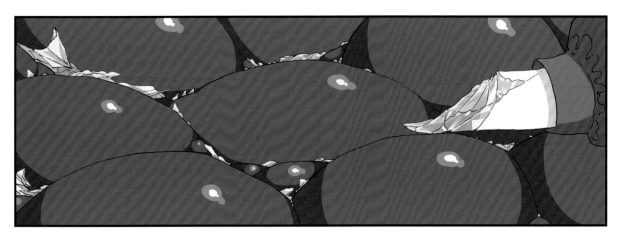

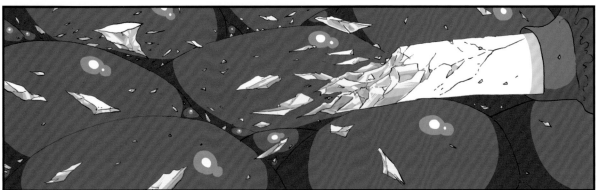

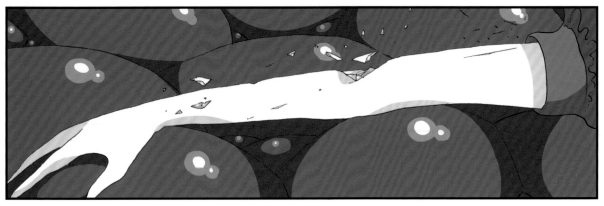

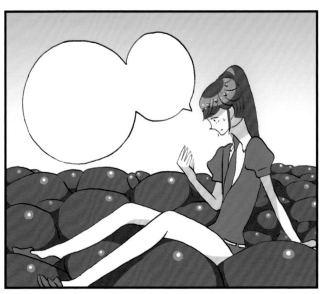

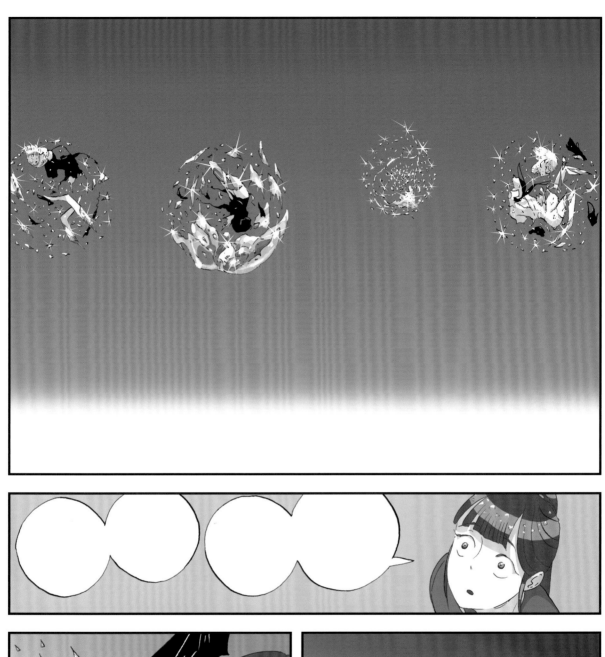

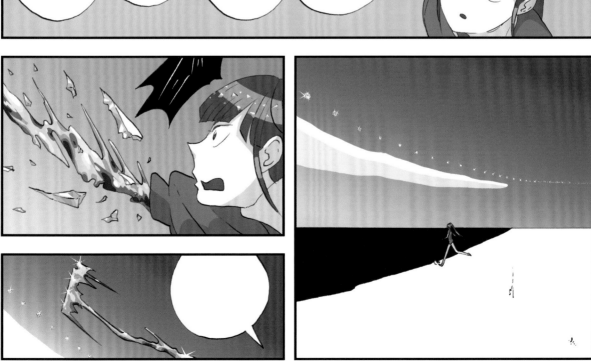

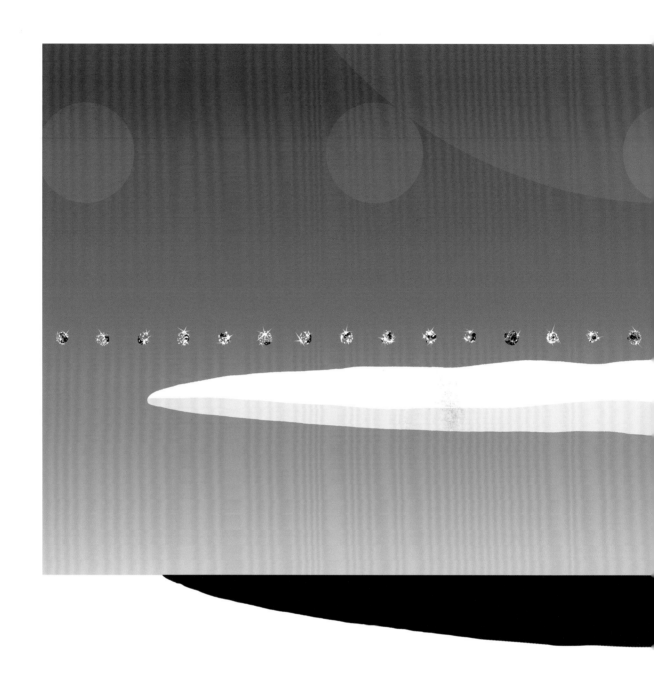

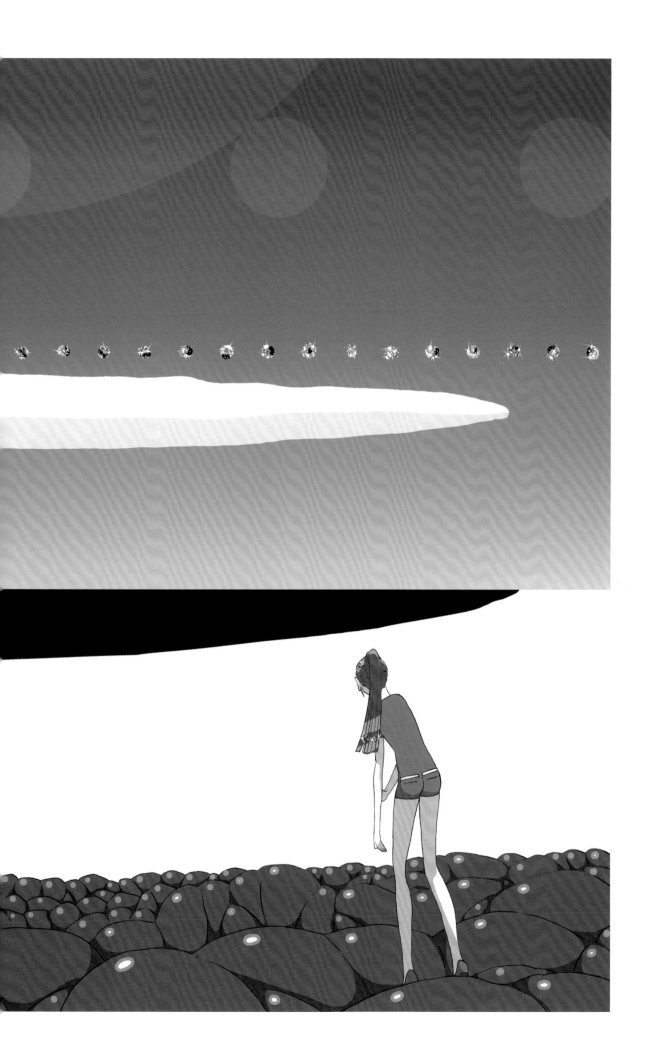

 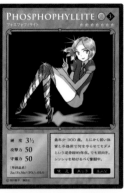 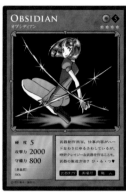 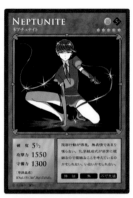

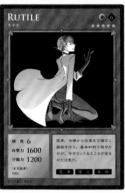 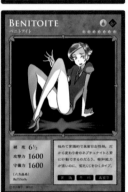 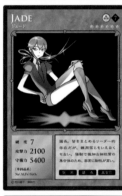 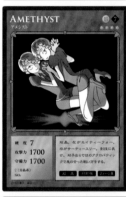 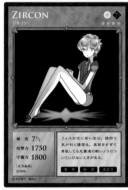

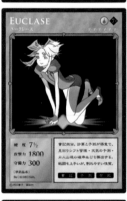 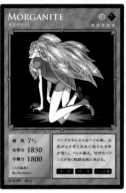 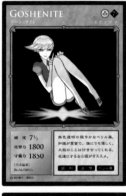 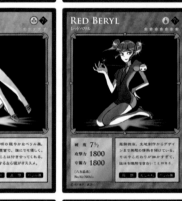 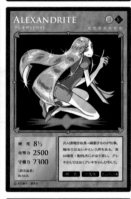

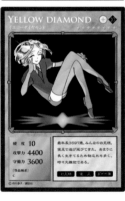 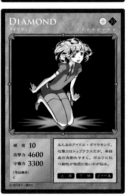 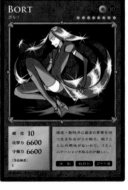 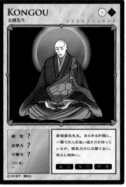 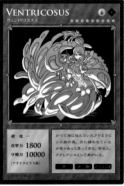

單行本第三集發售時　書店展示用卡牌

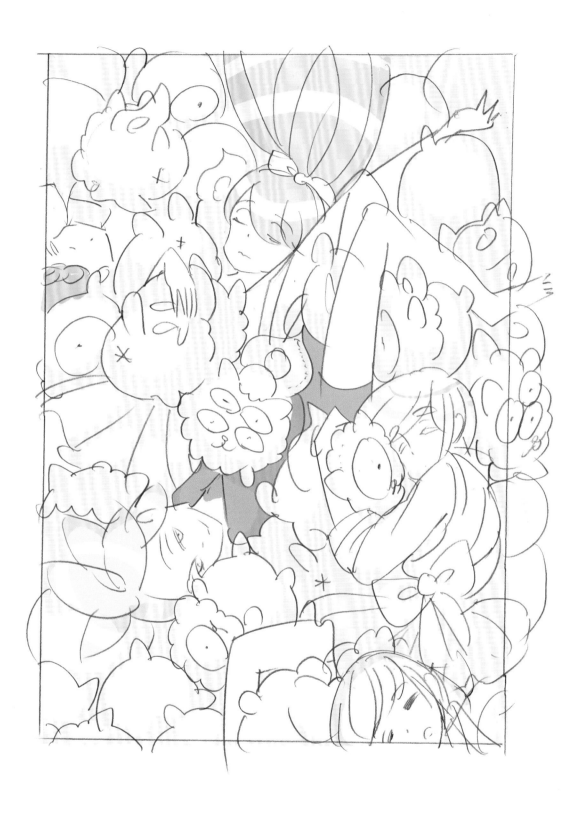

55

《Afternoon》 封面草案

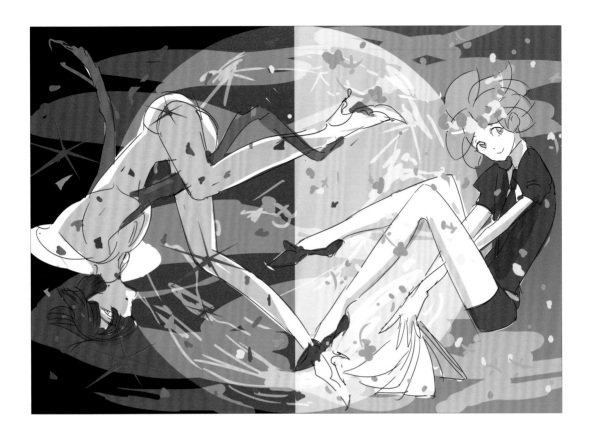

A案/夕方の海

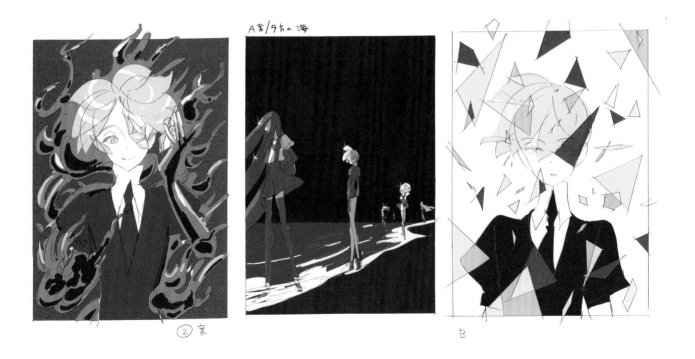

②案

B

《Afternoon》　封面草案

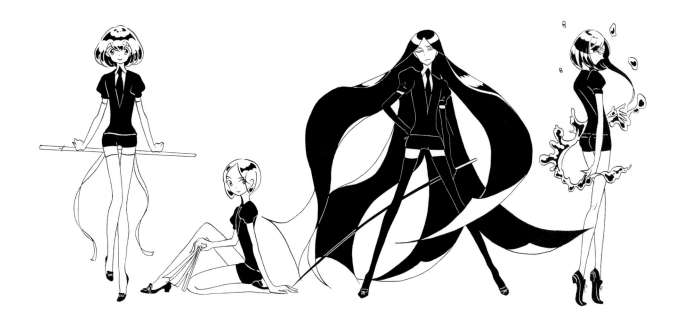

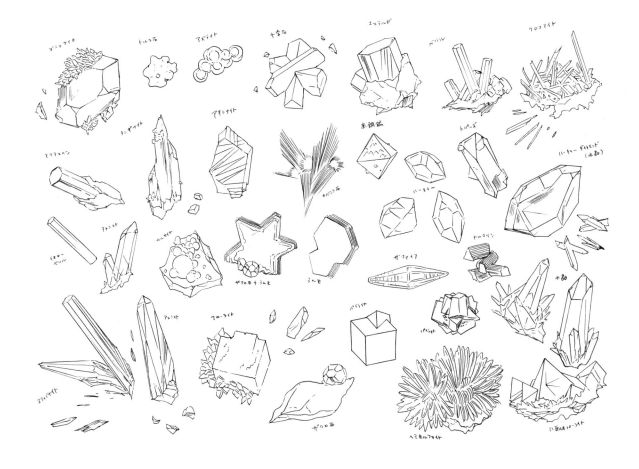

上／Natalie Store　週邊插圖
下／單行本第七集特裝版　Illustration Book　書衣下內封

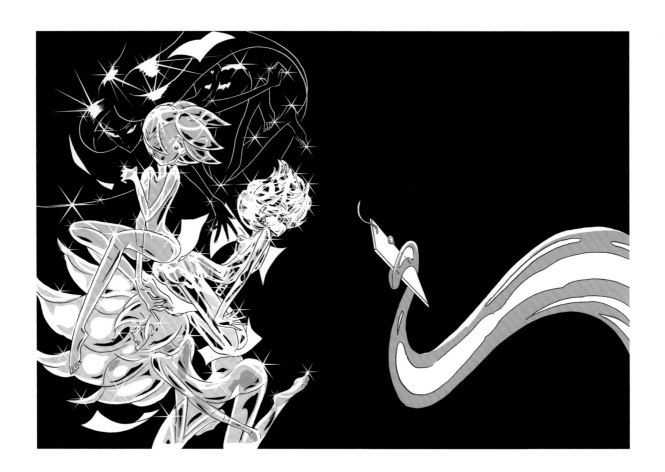

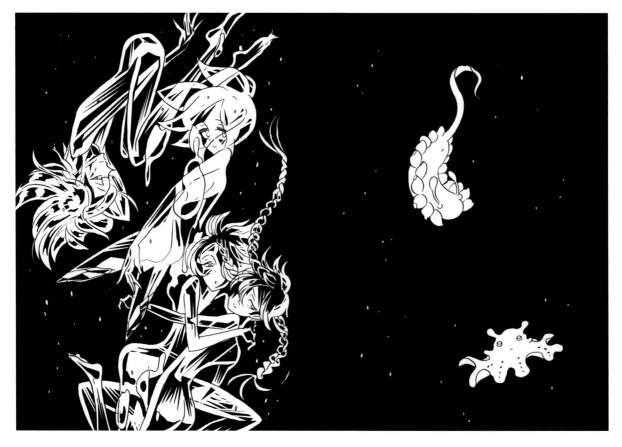

上／單行本第一集書衣下內封
下／單行本第二集書衣下內封

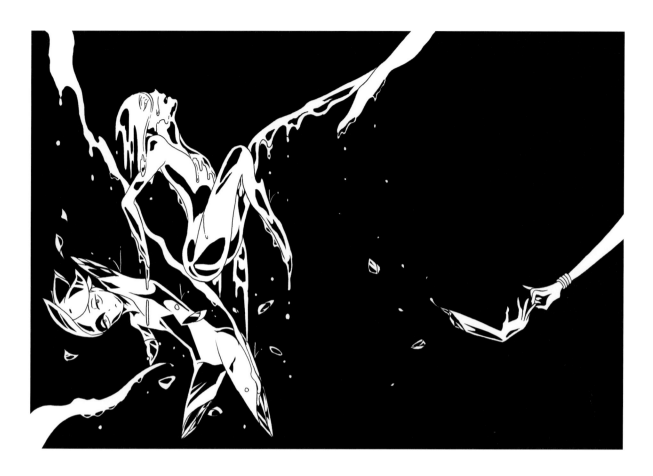

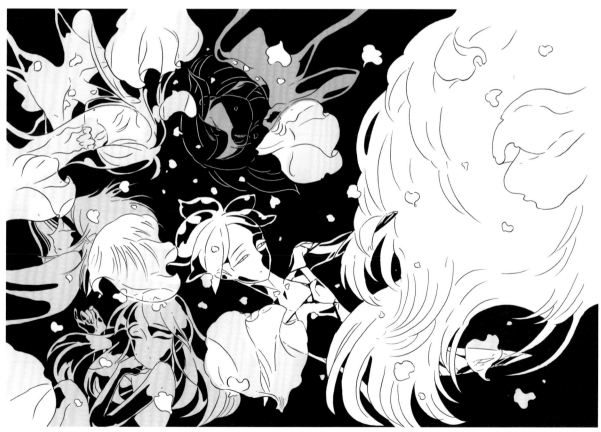

上／單行本第三集書衣下內封
下／單行本第四集書衣下內封

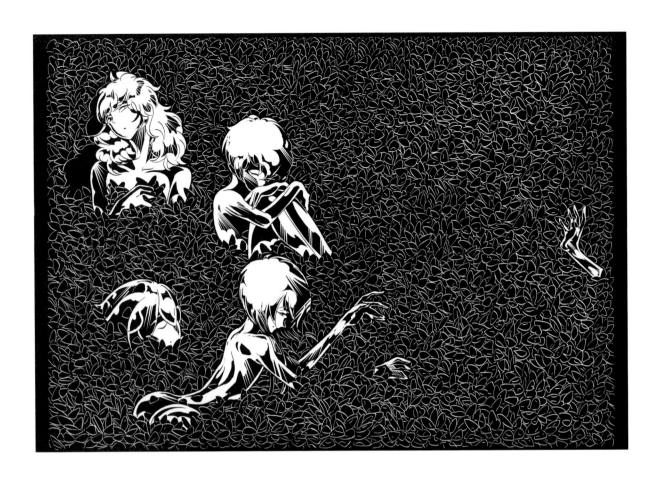

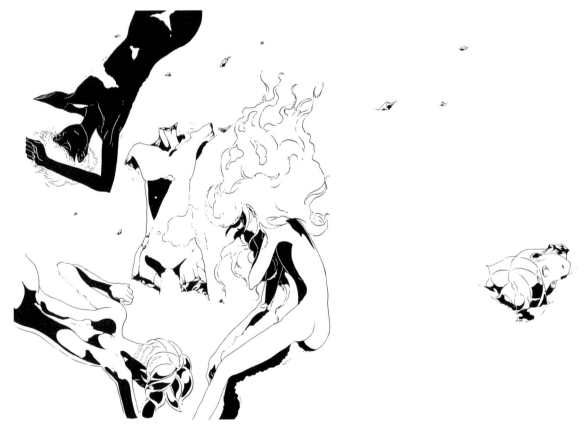

上／單行本第五集書衣下內封
下／單行本第六集書衣下內封

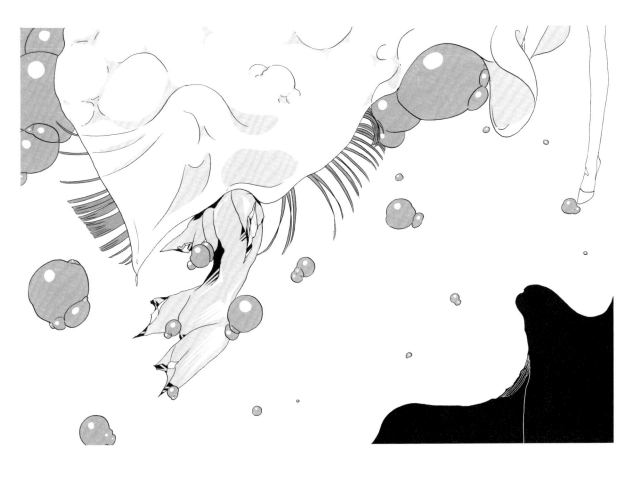

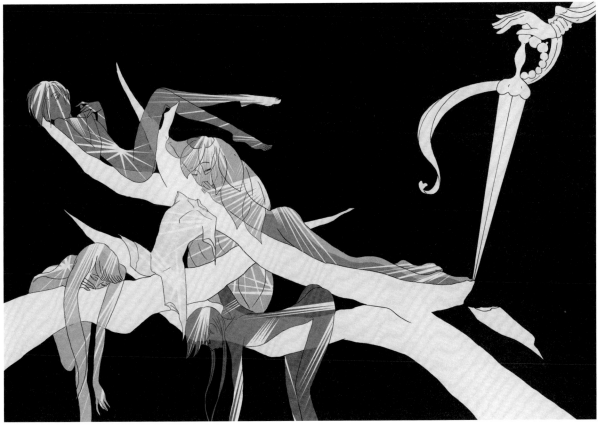

上／單行本第七集書衣下內封
下／單行本第八集書衣下內封

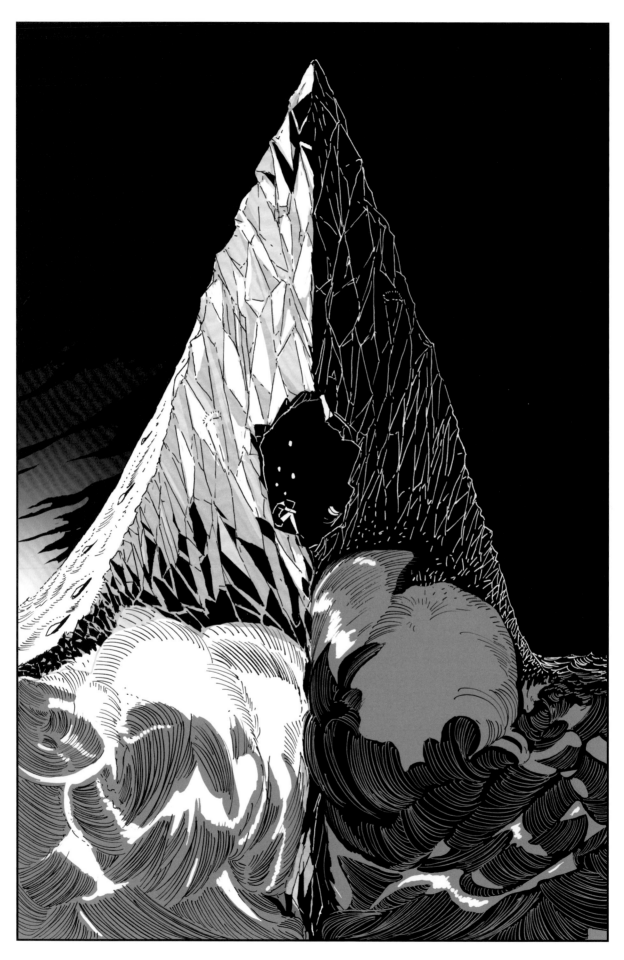

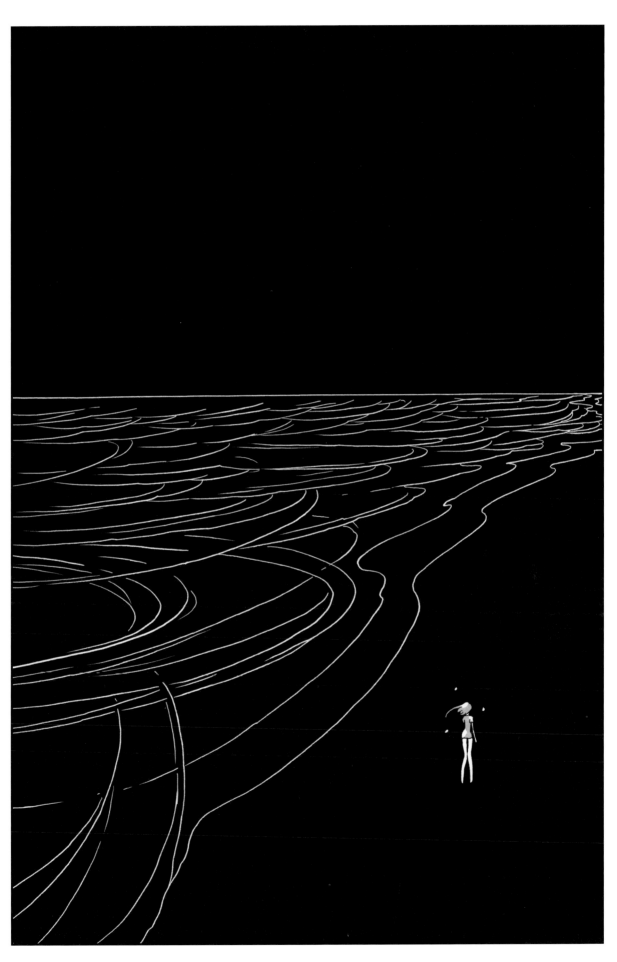

63

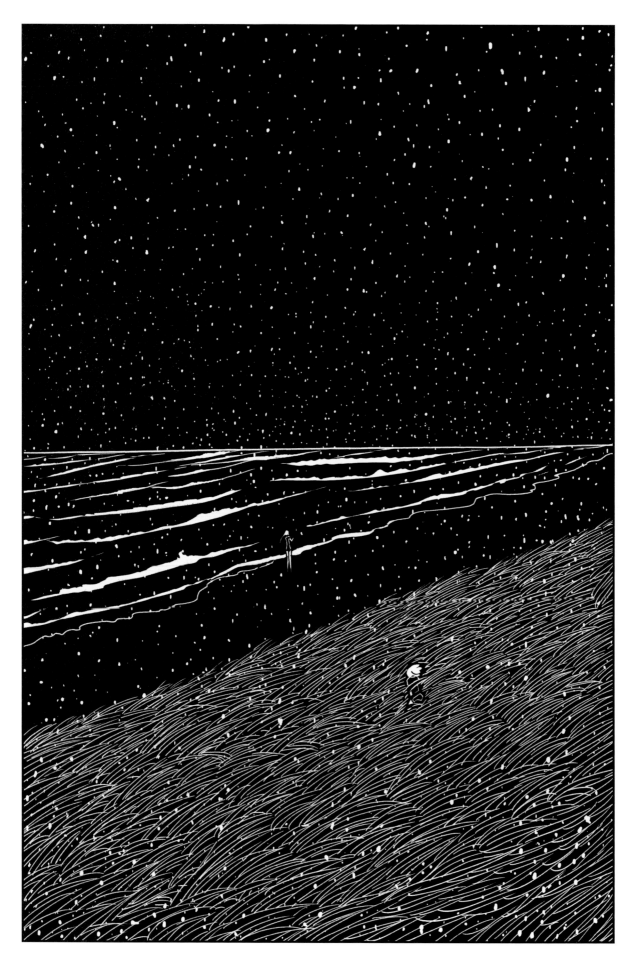

64

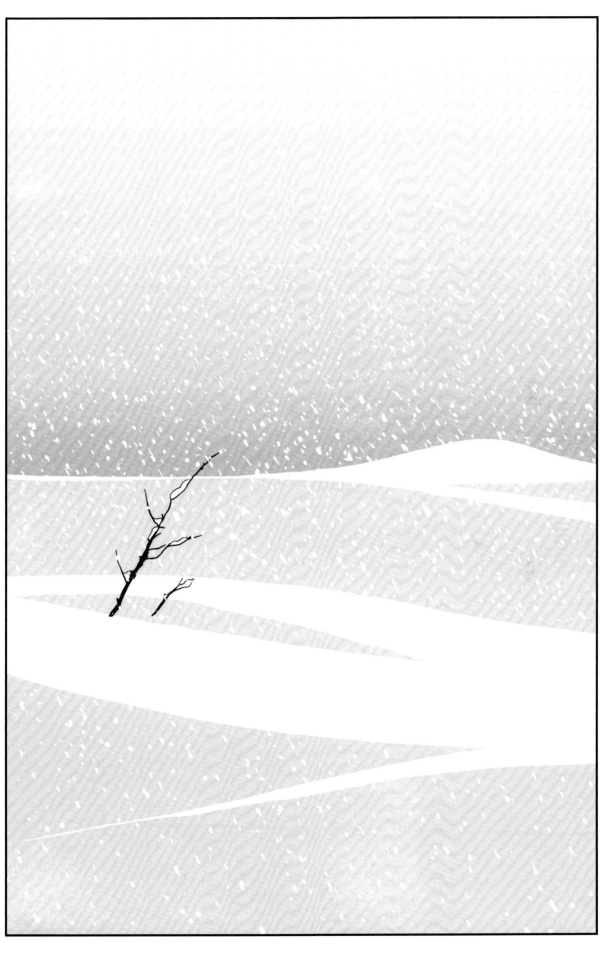

66

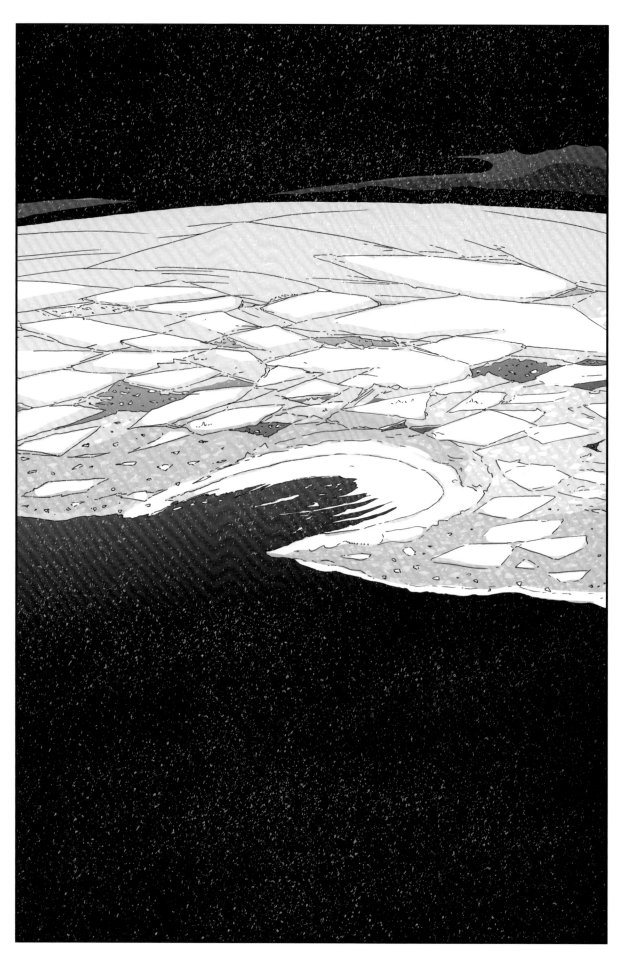

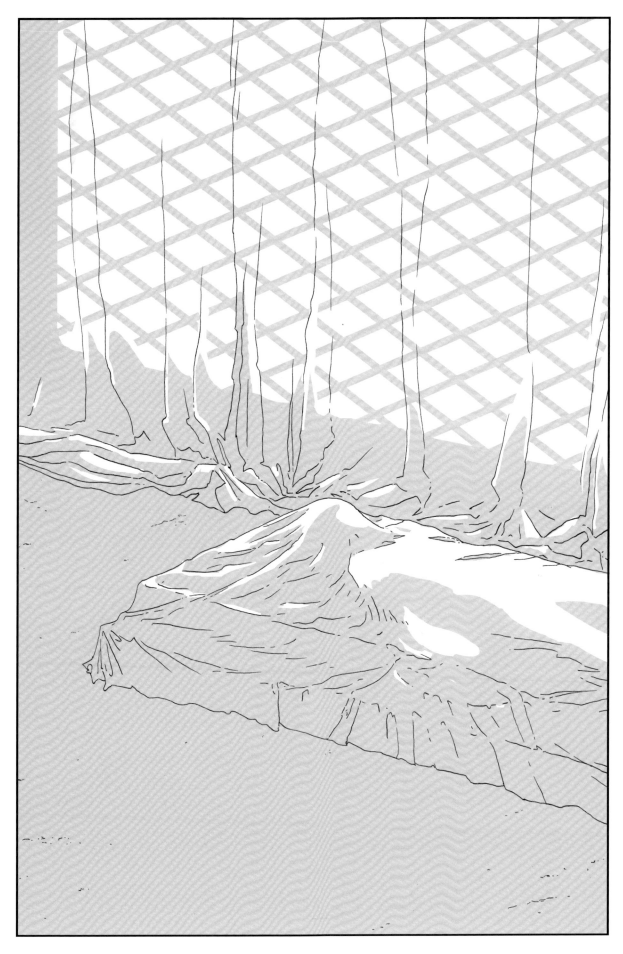

67

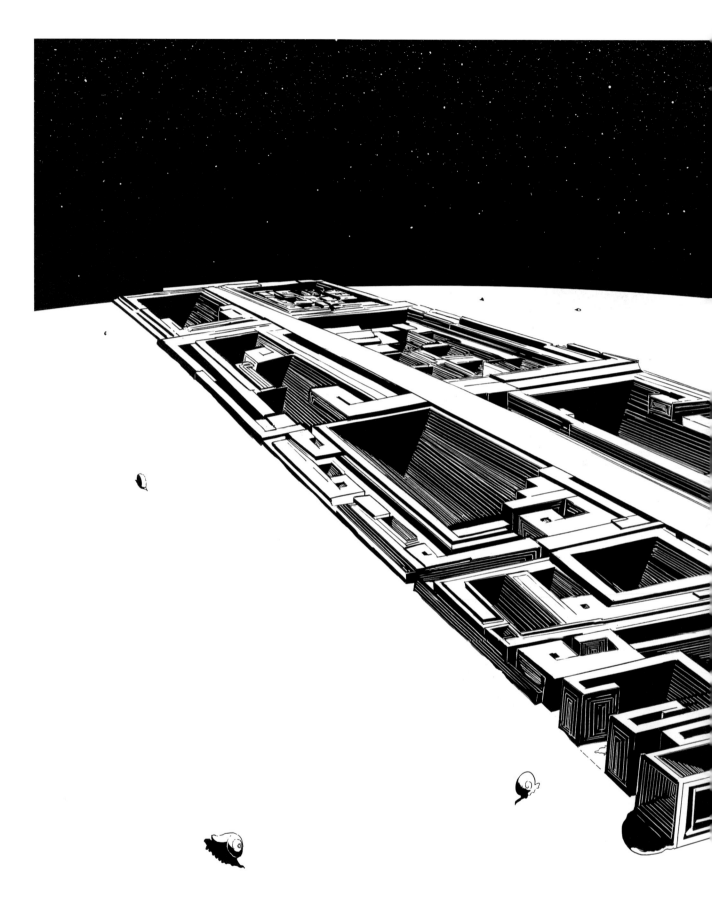

68

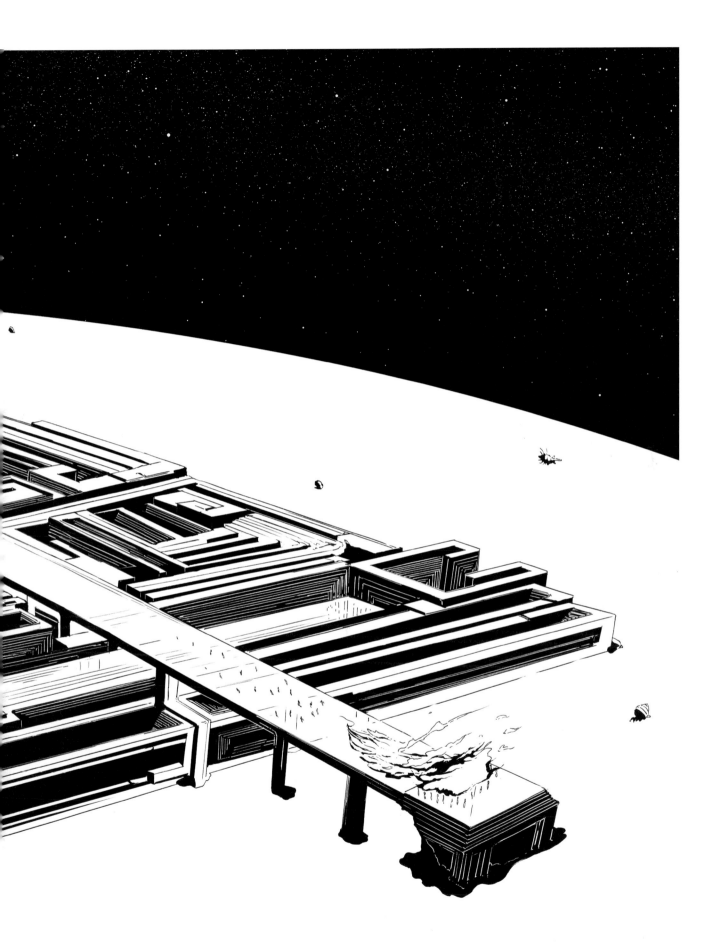

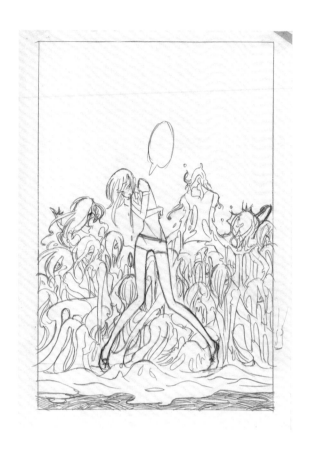

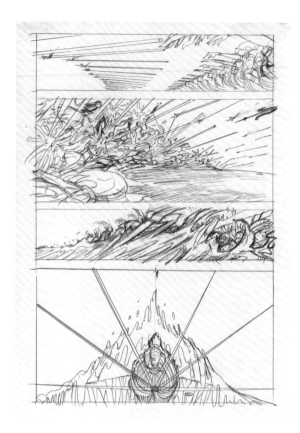

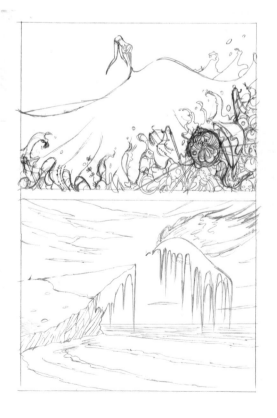

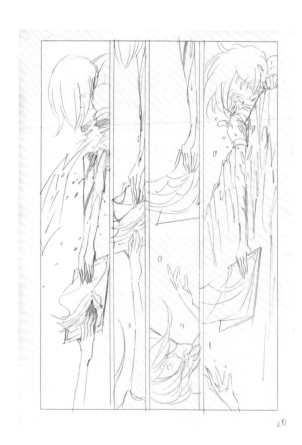

20

原稿描線前的清稿

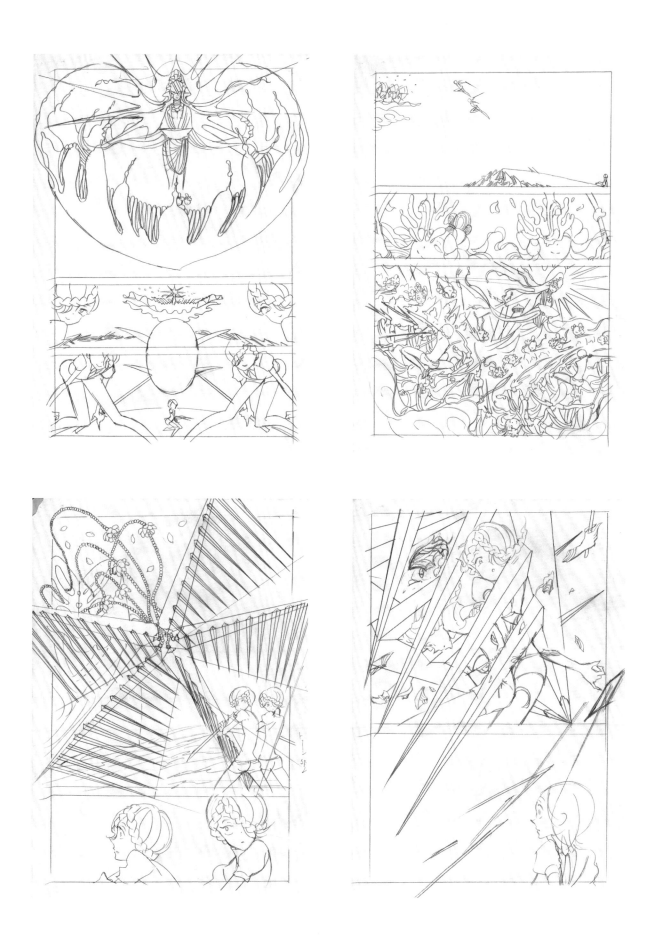

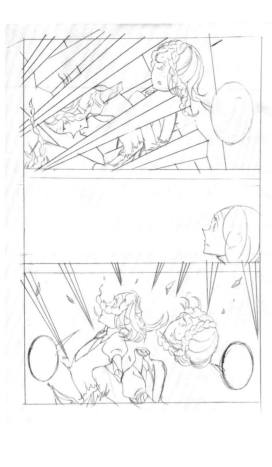

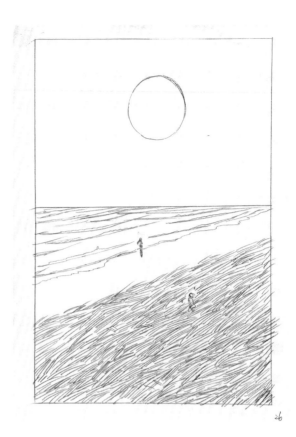

26

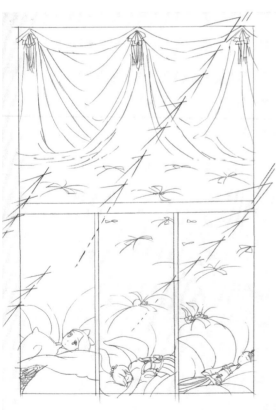

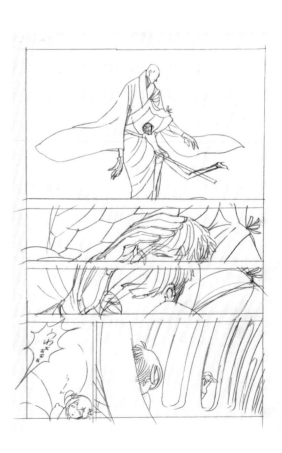

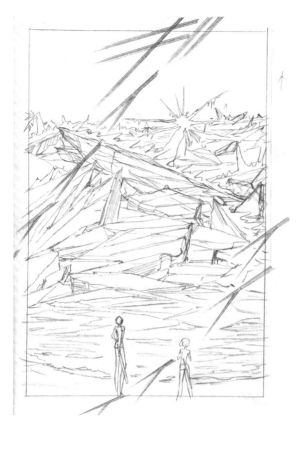

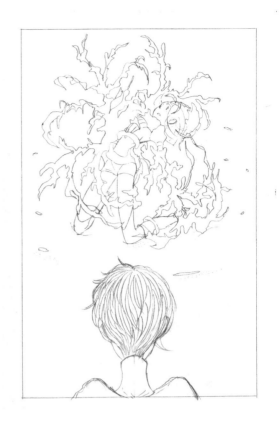

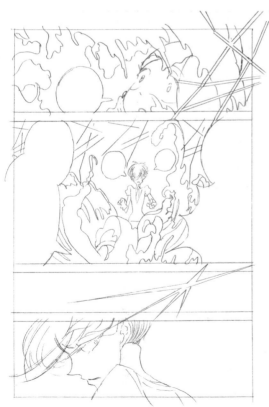

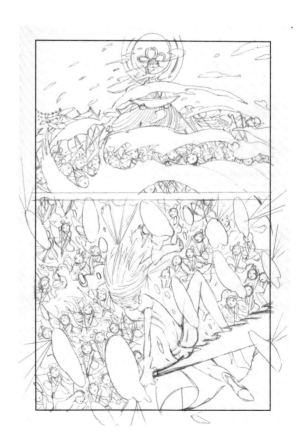

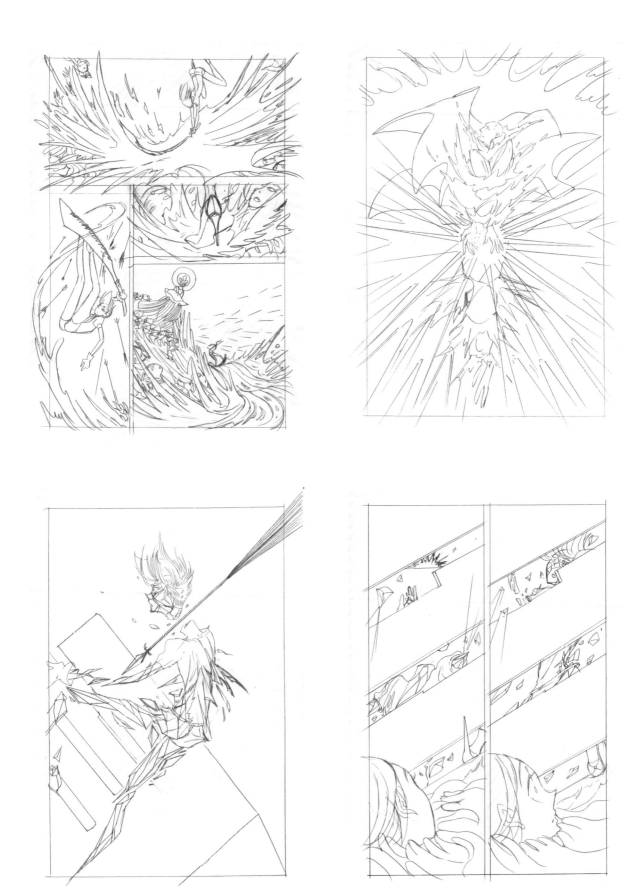

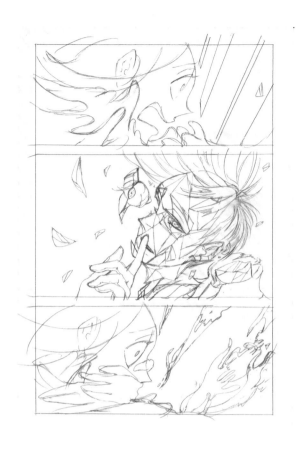

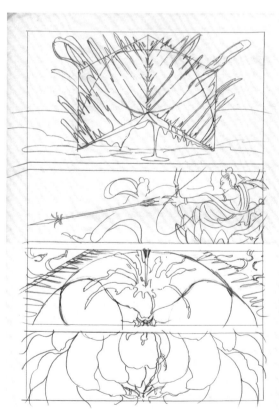
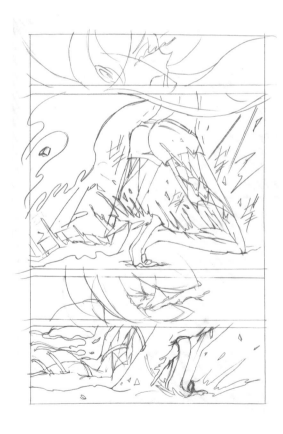

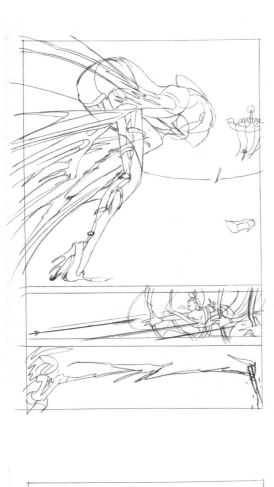

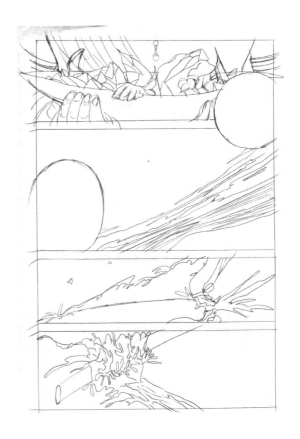

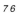

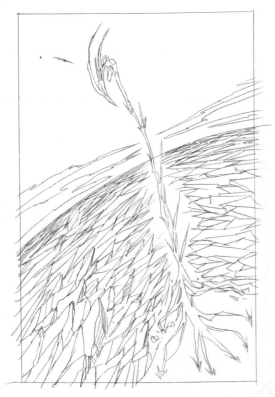

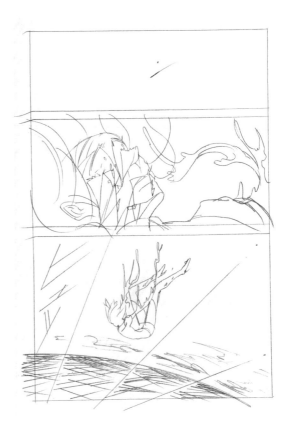

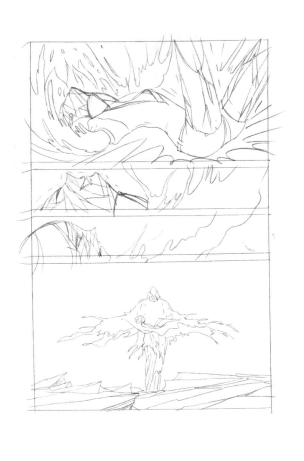

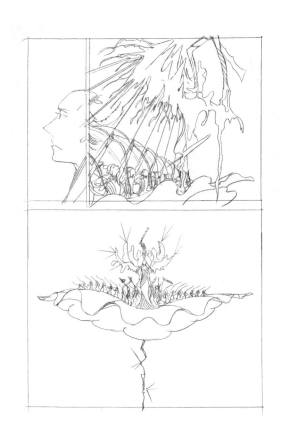

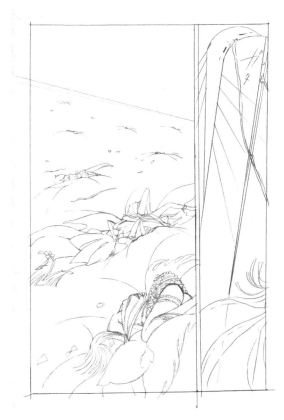

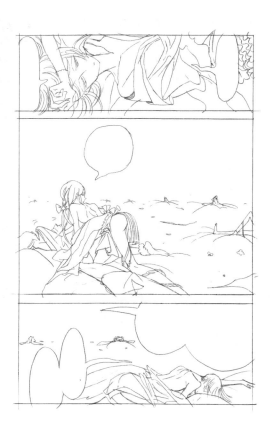

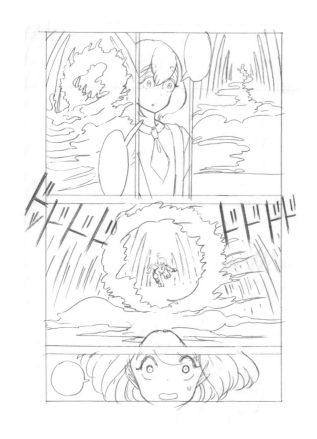
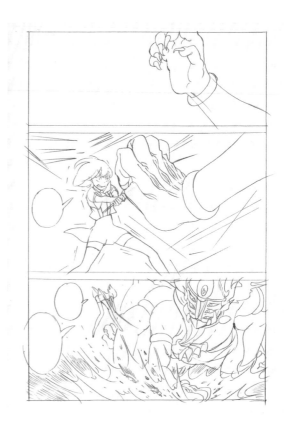

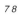

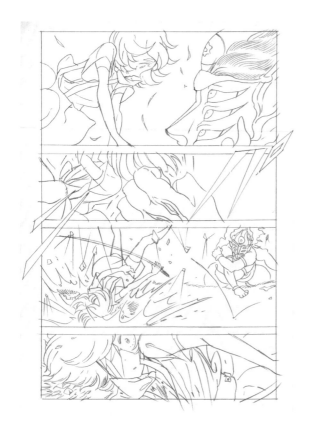
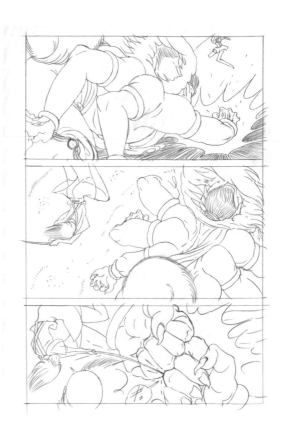

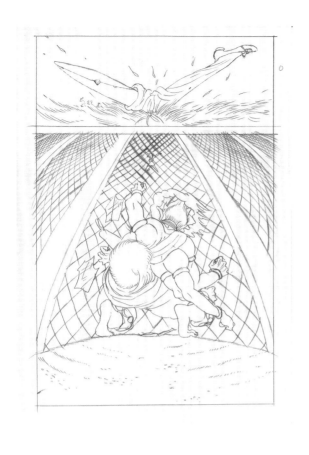

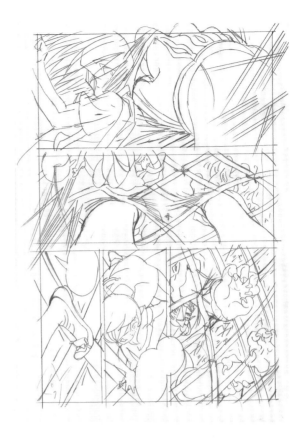

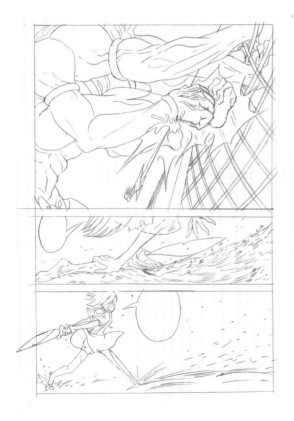

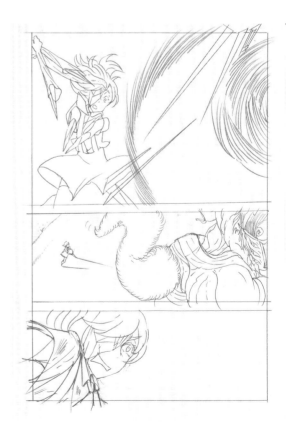

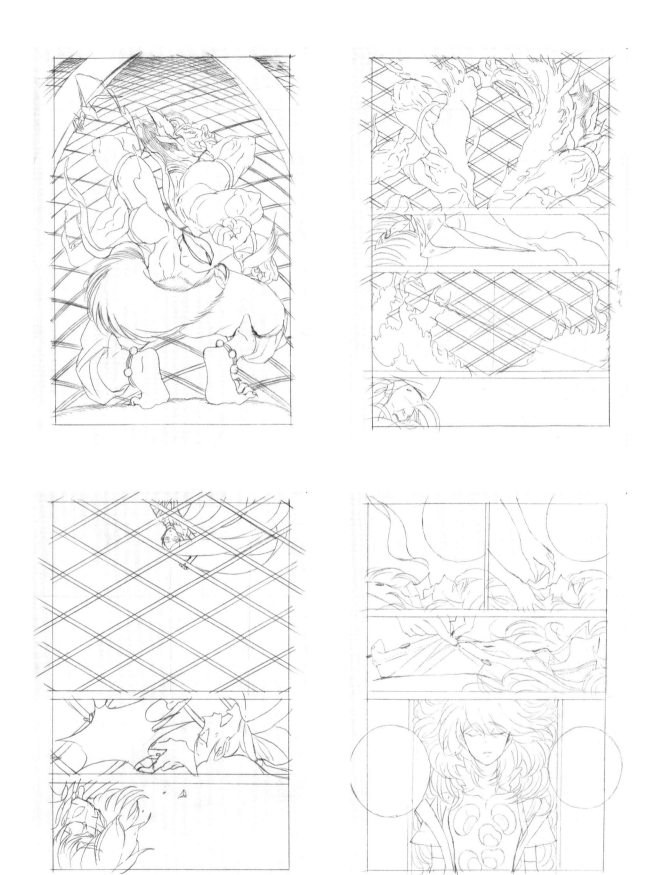

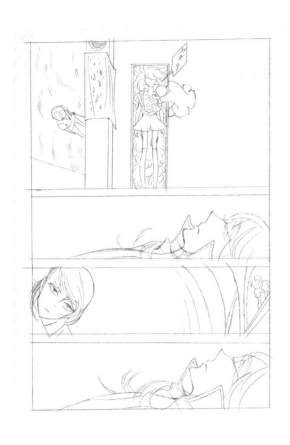

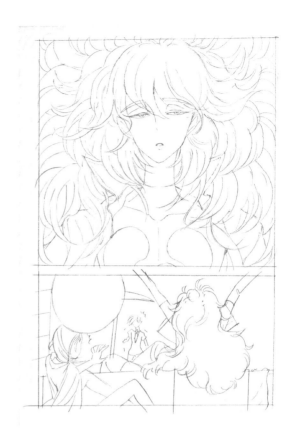

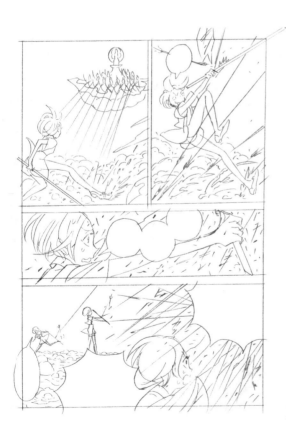

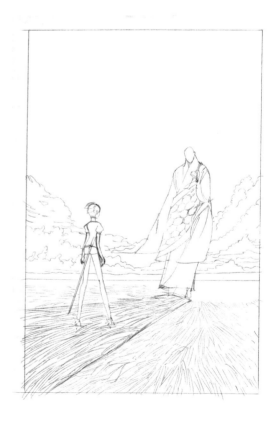

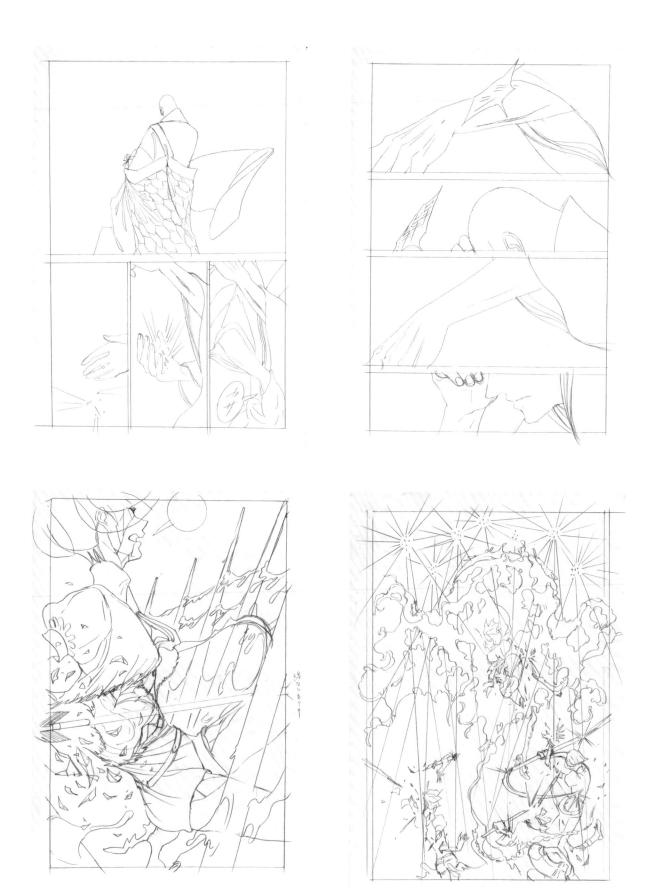

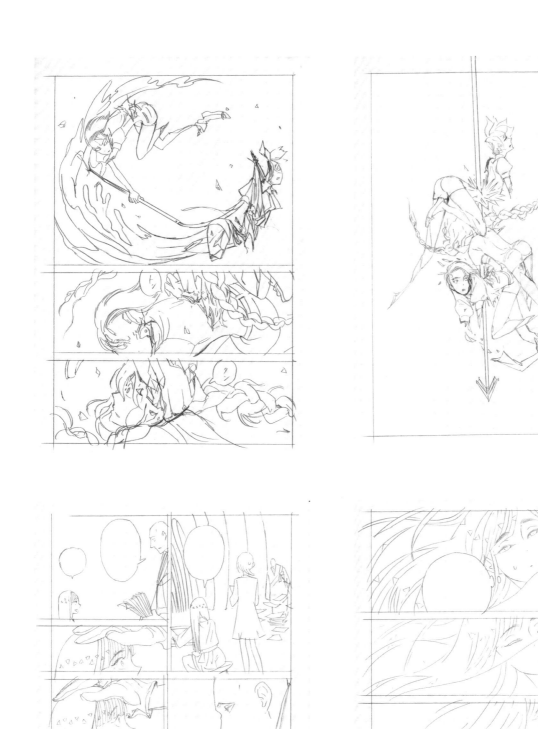

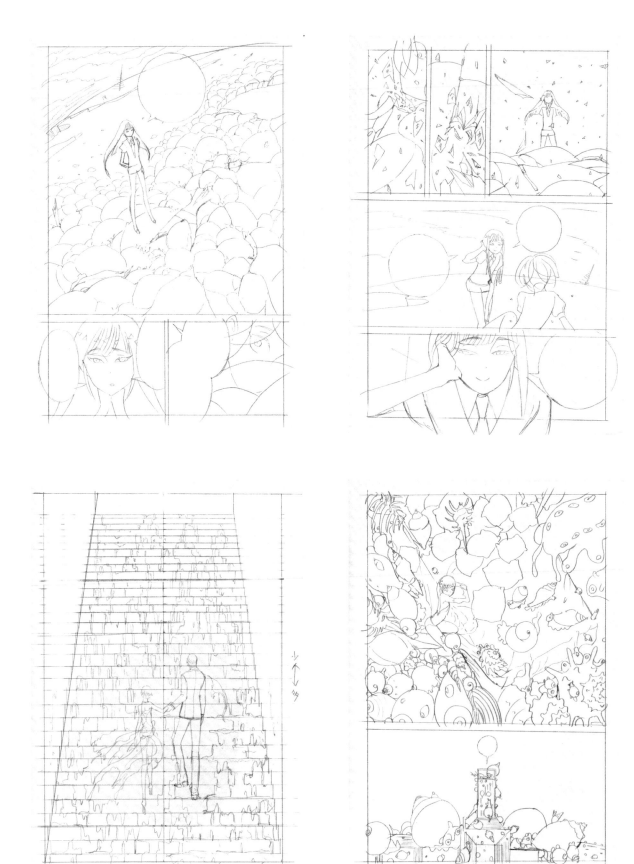

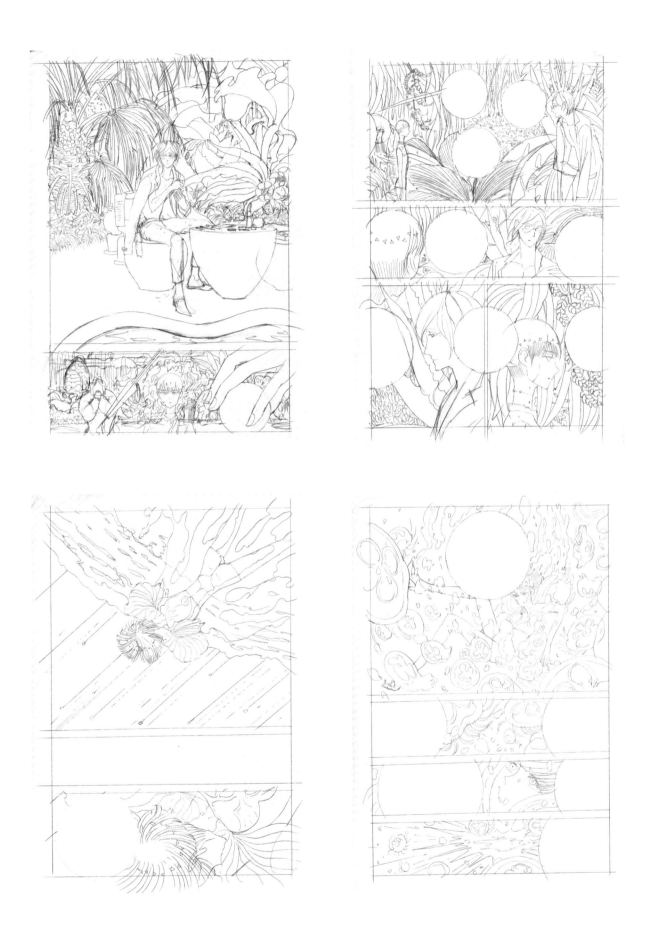

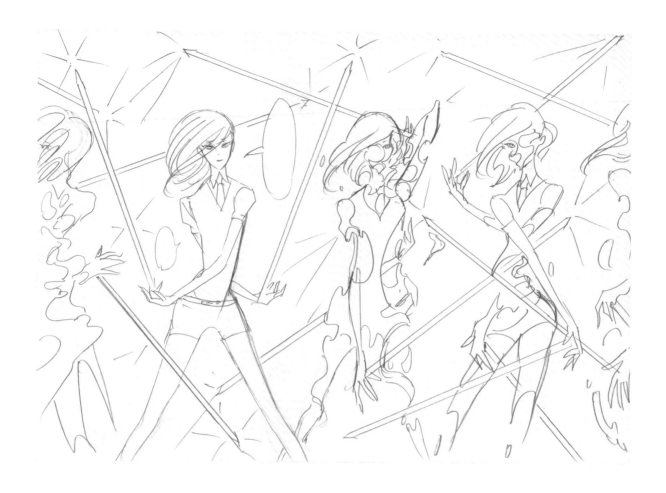

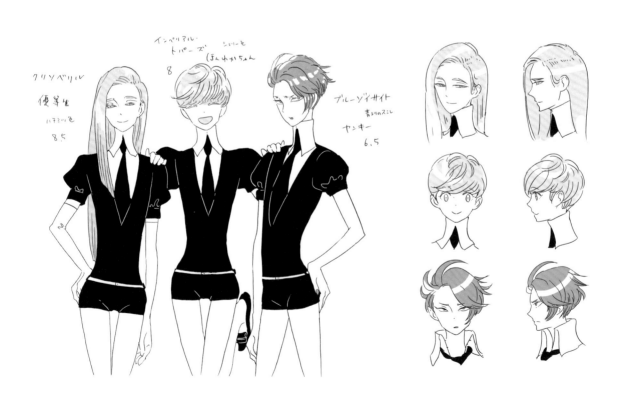

上／辰砂的水銀分身意象圖
下／金綠寶石、黃玉、藍色黝簾石的設定圖

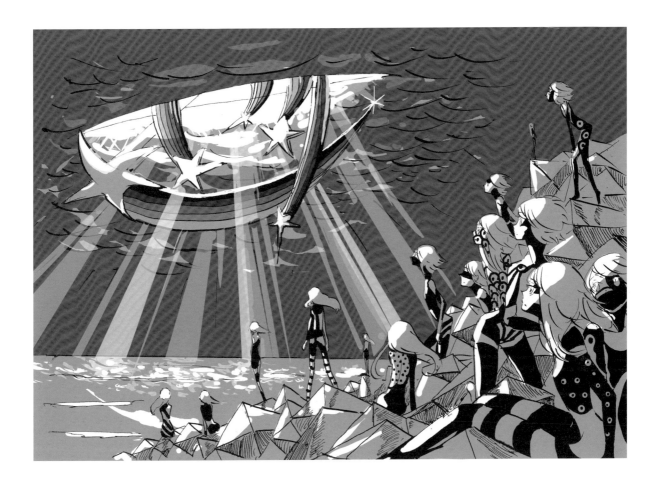

《寶石之國》初期意象圖

短篇集

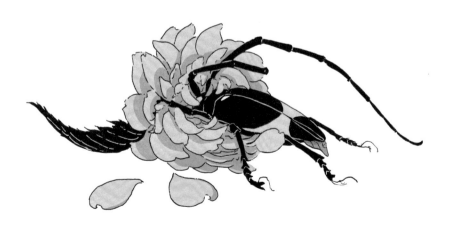

《蟲與歌　市川春子作品集》　書名頁

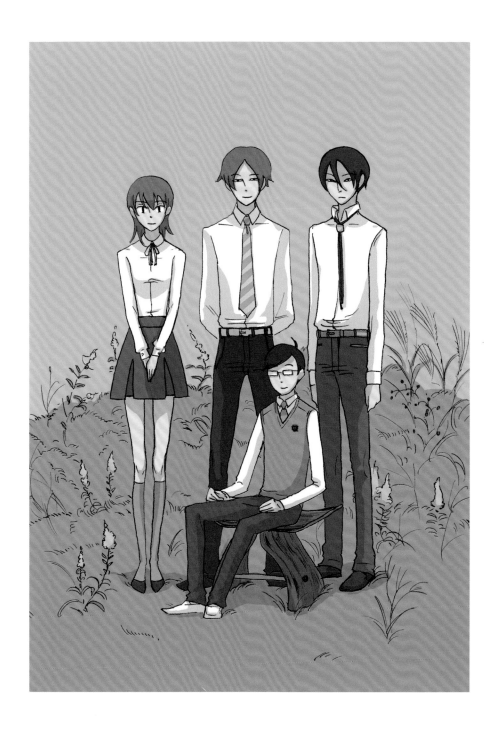

２００６年《Afternoon》十月號附錄　四季賞 Portable　２００６夏　書衣

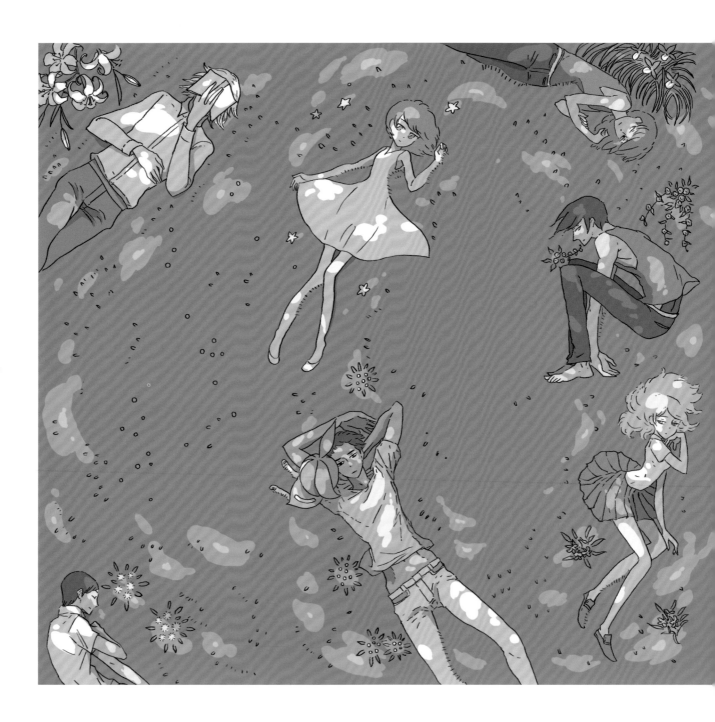

《蟲與歌　市川春子作品集》　書衣

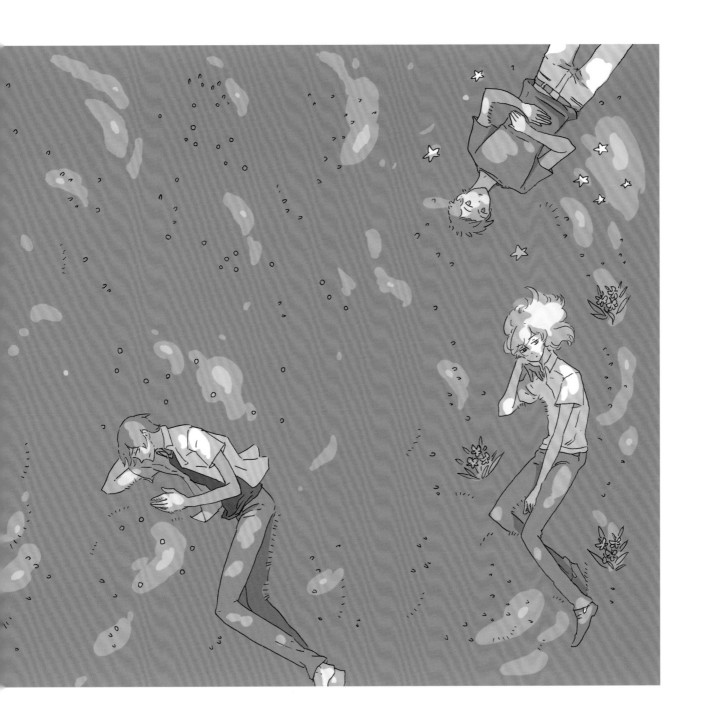

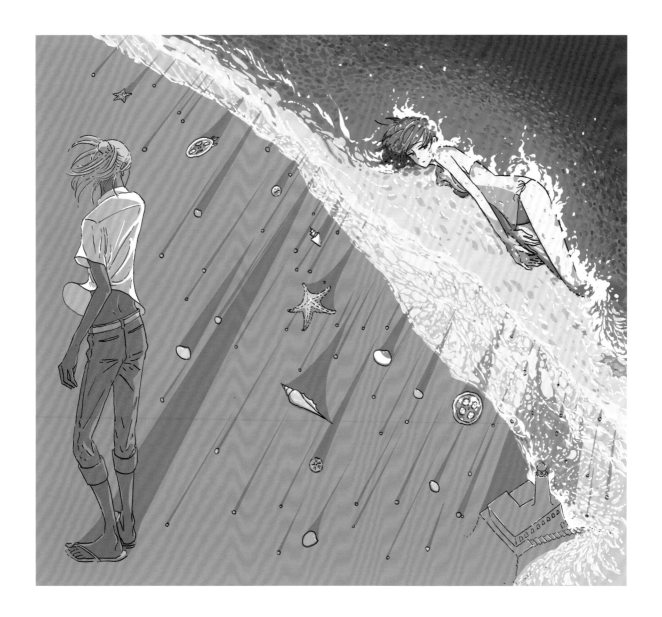

《２５點的休假　市川春子作品集 II》　書衣

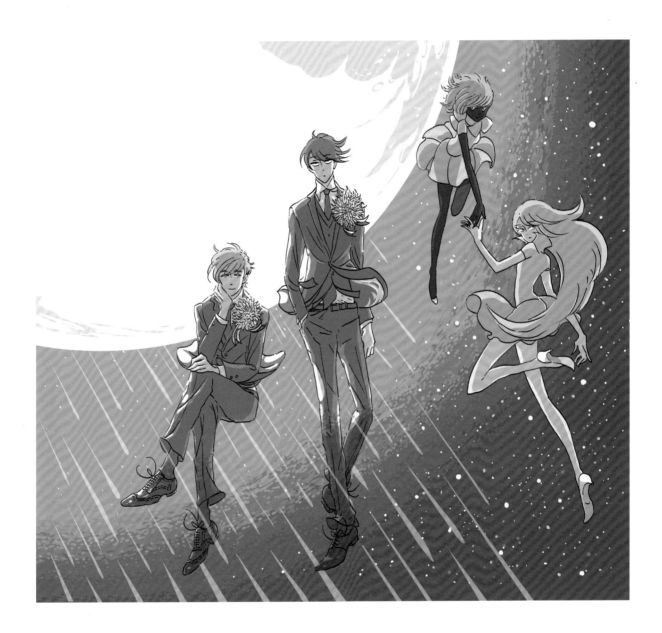

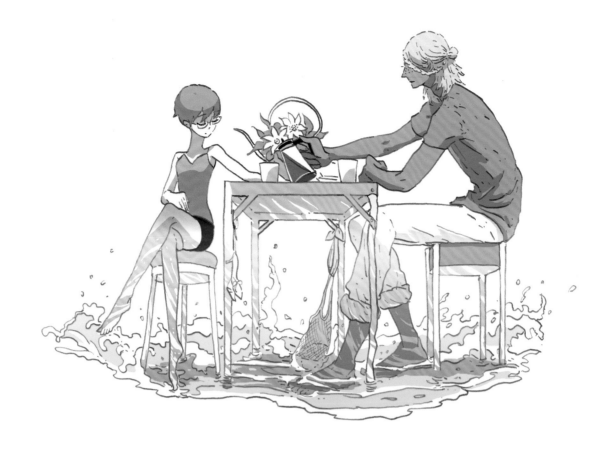

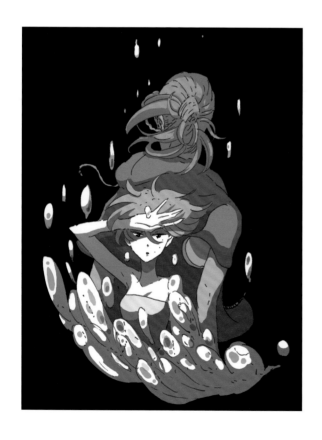

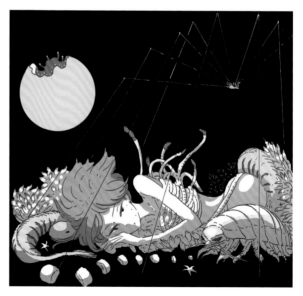

《２５點的休假》　預告刊載時的插圖

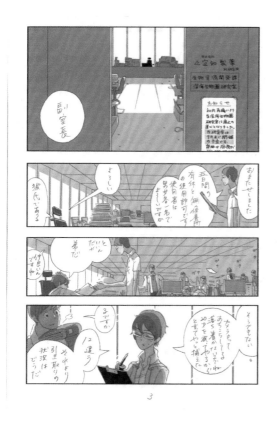

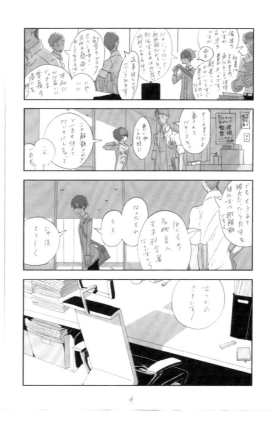

《25點的休假》 彩色原稿

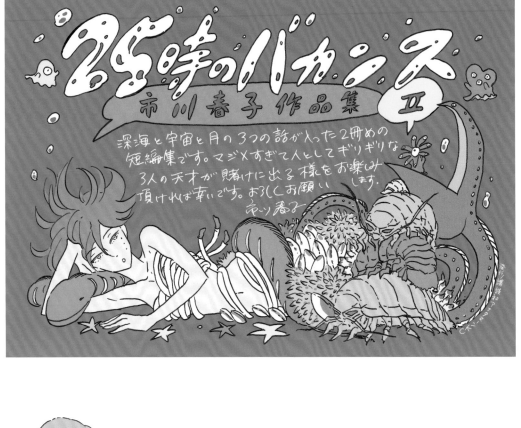

上／《２５點的休假　市川春子作品集Ⅱ》書店宣傳用 POP
左下／《潘朵拉之上》預告刊載時的插圖　右下／《月之葬禮》預告刊載時的插圖

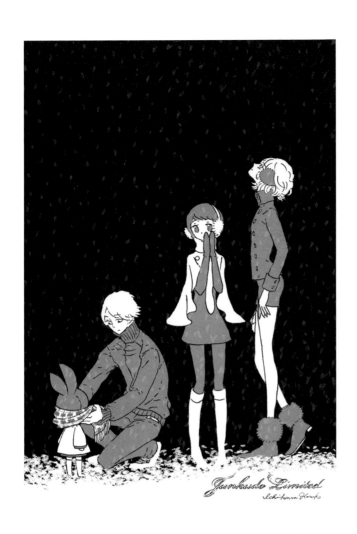

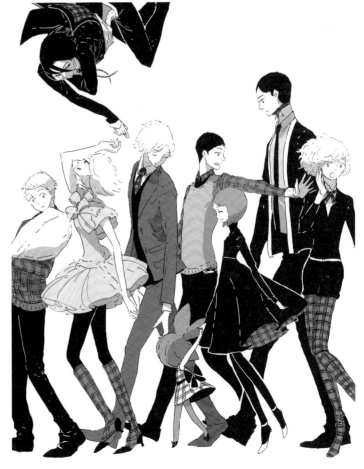

上／淳久堂書店限定　促銷用明信片插畫
下／《蟲與歌　市川春子作品集》　《Afternoon》廣告用插畫

《蟲與歌　市川春子作品集》　書衣 UV 加工版以及書衣下內封

99

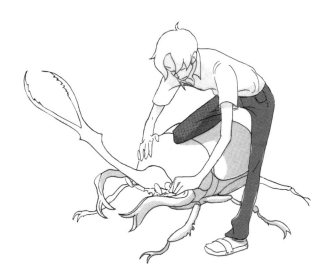

《蟲與歌　市川春子作品集》　章節之間以及書腰用單圖

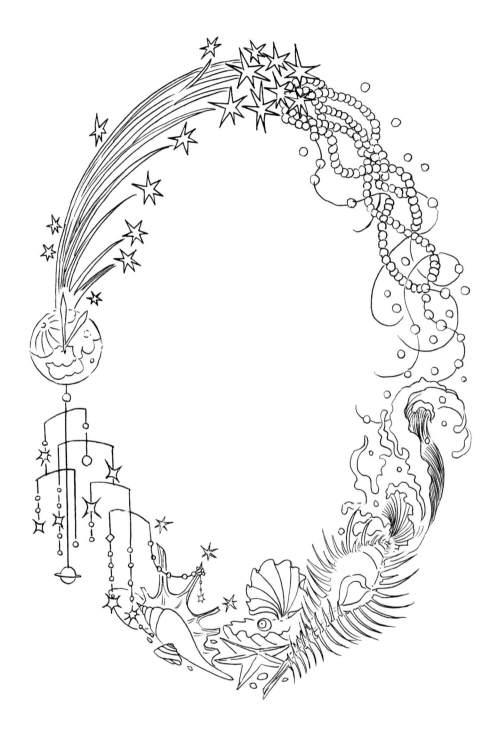

《２５點的休假　市川春子作品集 II》　書衣 UV 加工版以及書衣下內封

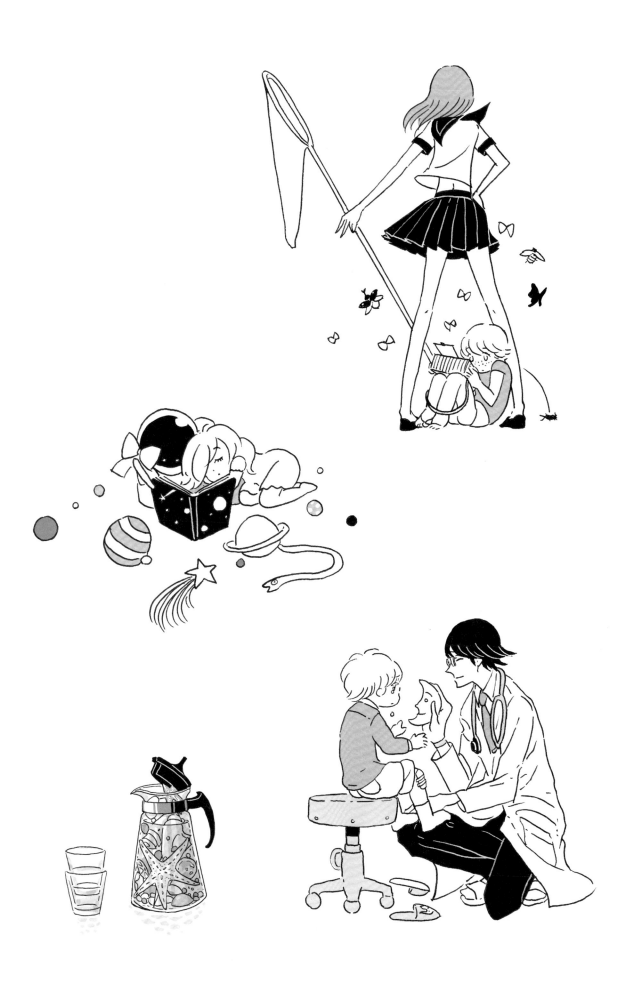

《25點的休假　市川春子作品集 II》　書名頁以及章節之間單圖

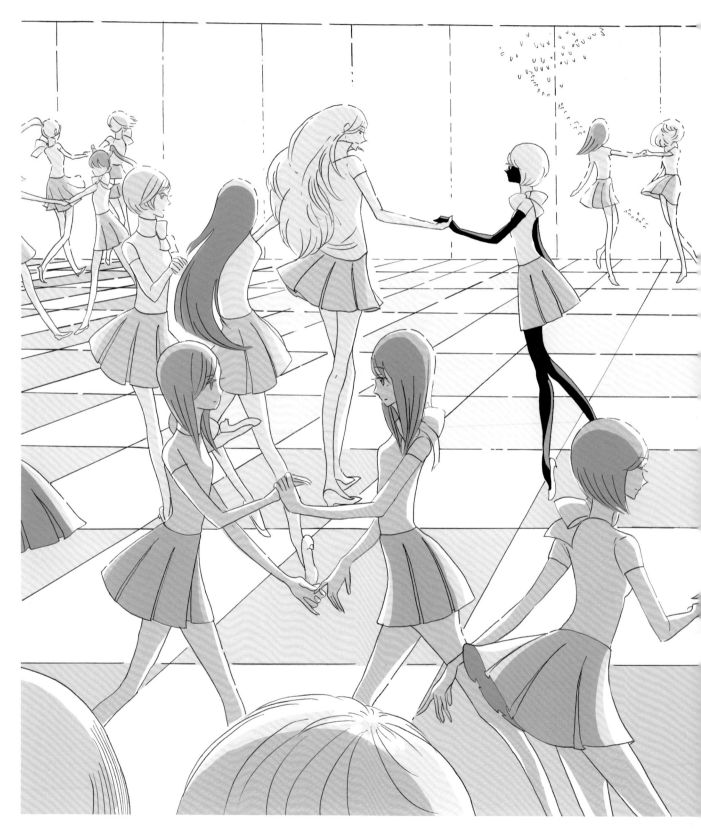

《潘朵拉之上》　跨頁

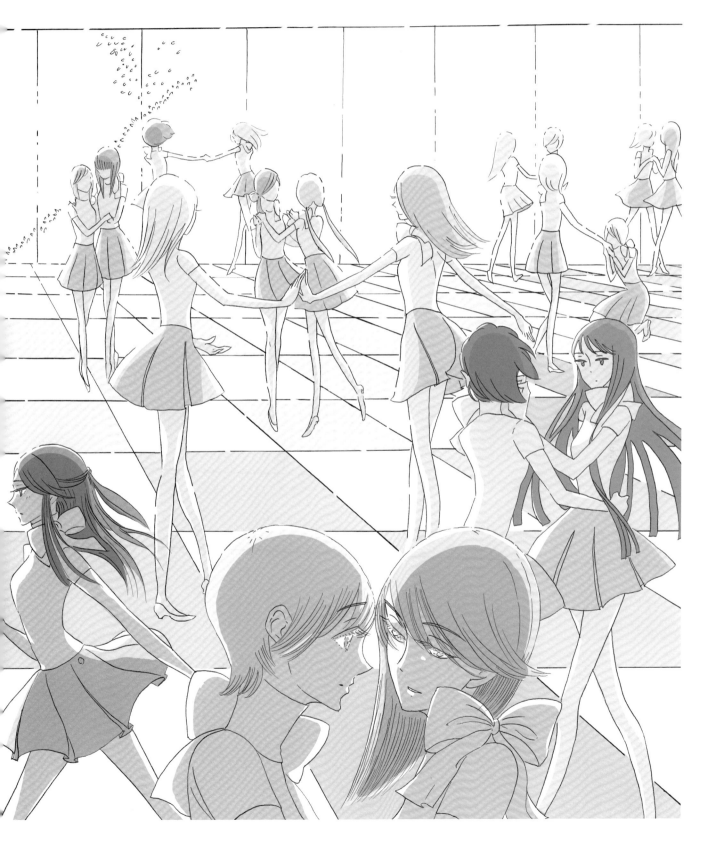

104

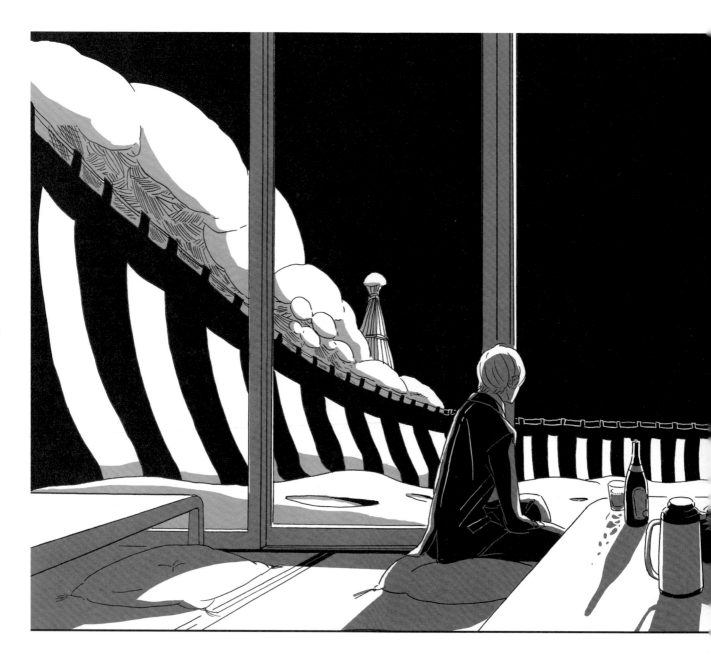

《月之葬禮》 跨頁

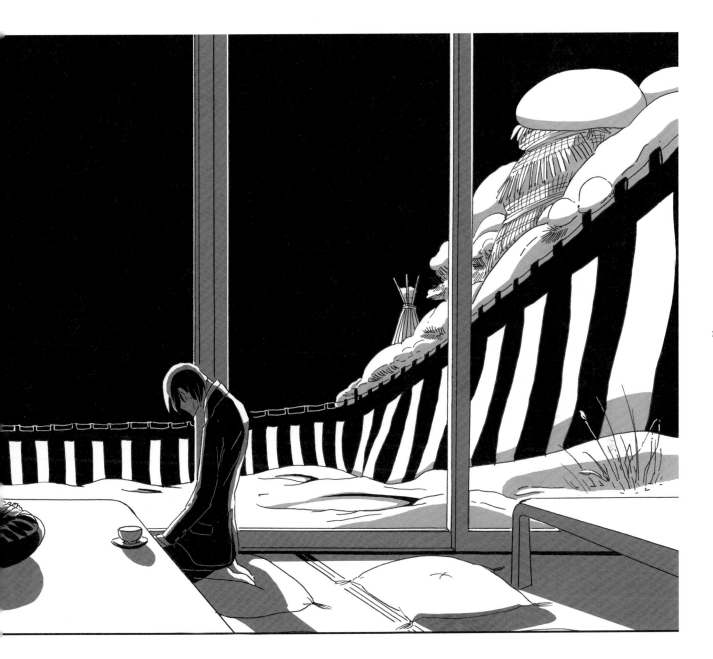

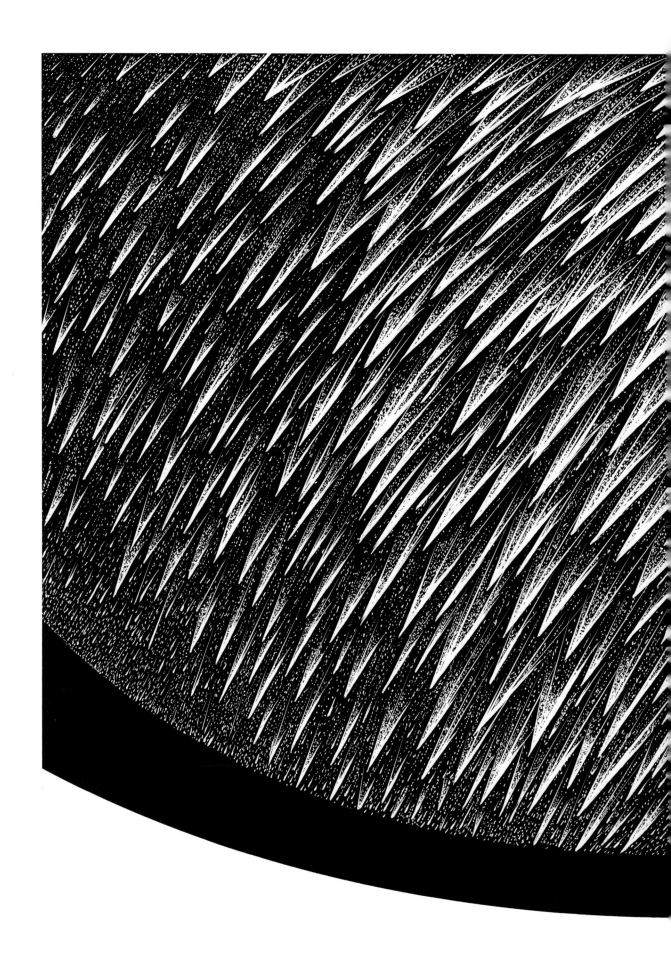

106

《月之葬禮》 跨頁

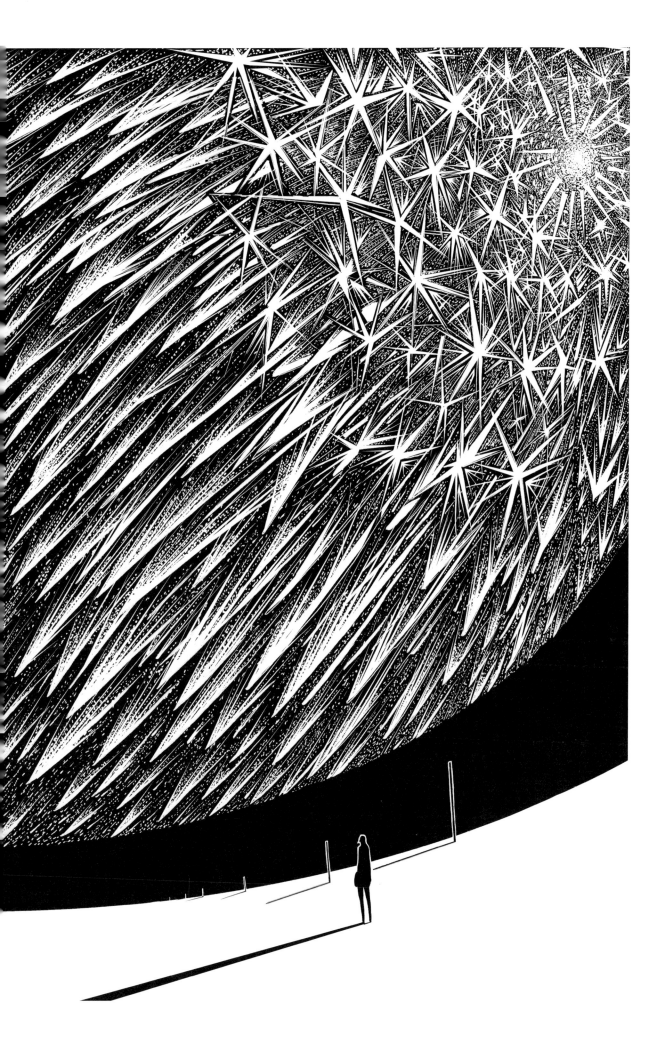

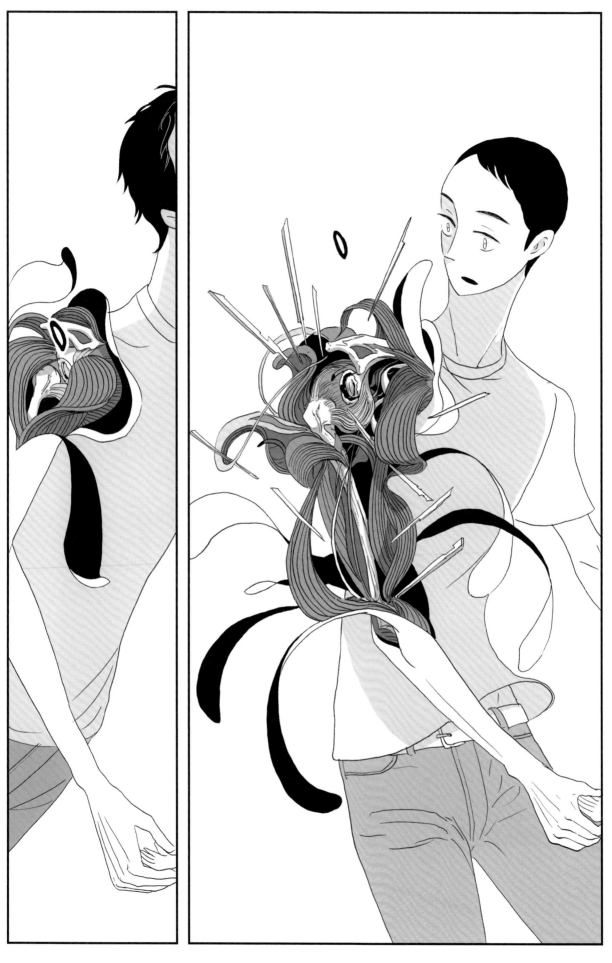

108

《日下兄妹》 第五十九頁

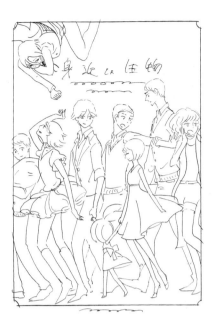

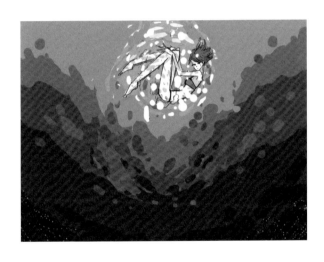

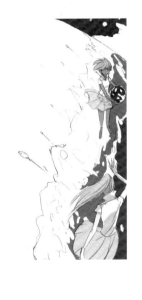

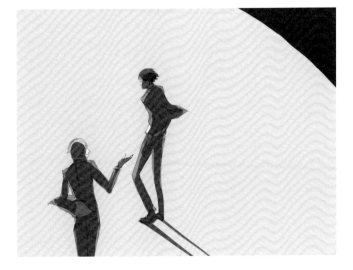

上／《蟲與歌　市川春子作品集》　書衣草案
下／《２５點的休假　市川春子作品集Ⅱ》　書衣草案

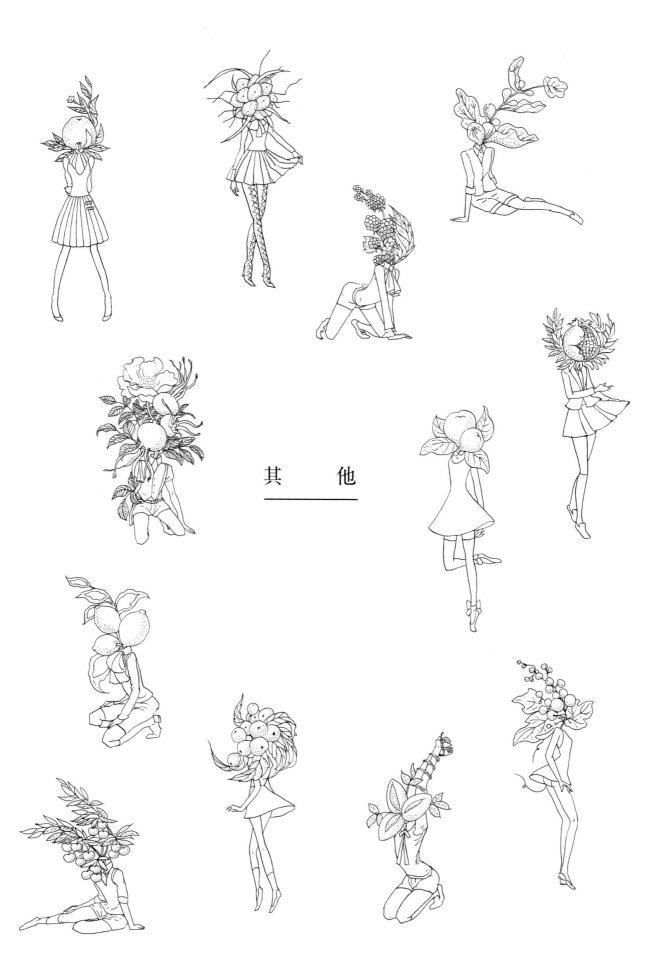

其　　他

作者個人用明信片插畫

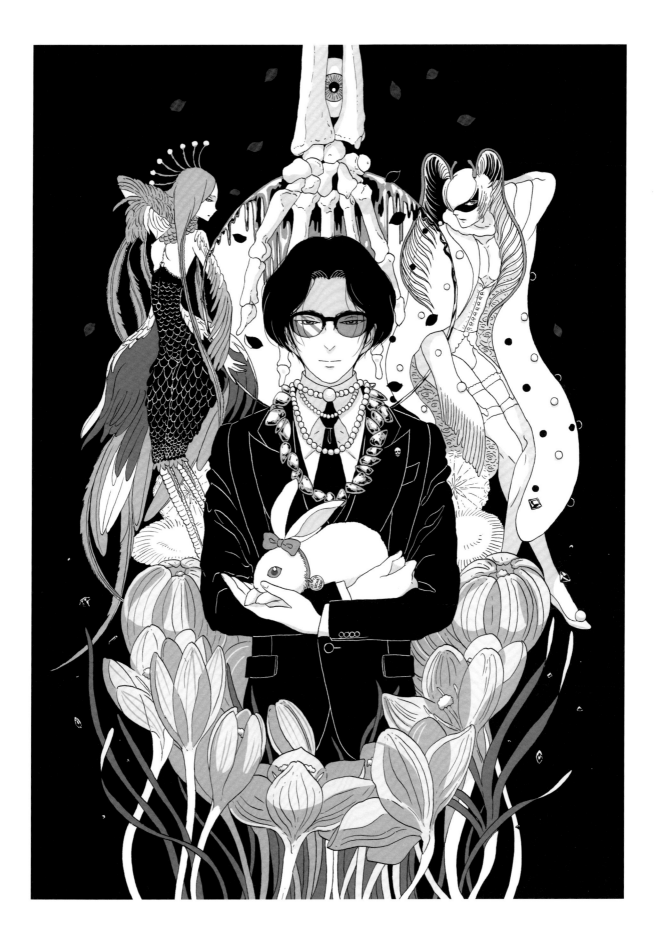

111

《文藝別冊　澀澤龍彥再次降臨》（河出書房新社）　插畫

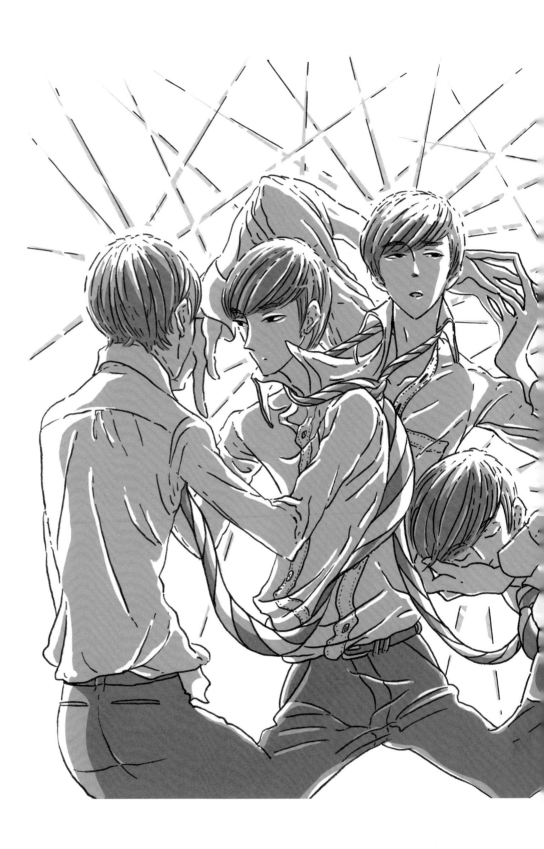

圓城塔著《關於後藤》（HAYAKAWA 文庫 JA）　為書封畫的插畫

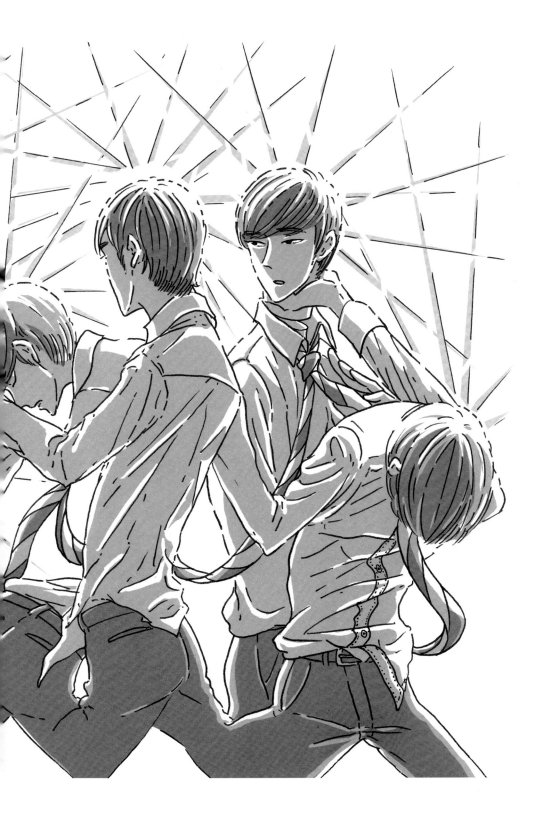

114

海貓澤蜜瓜著《關於愛的感覺》（講談社）　為書封畫的插畫

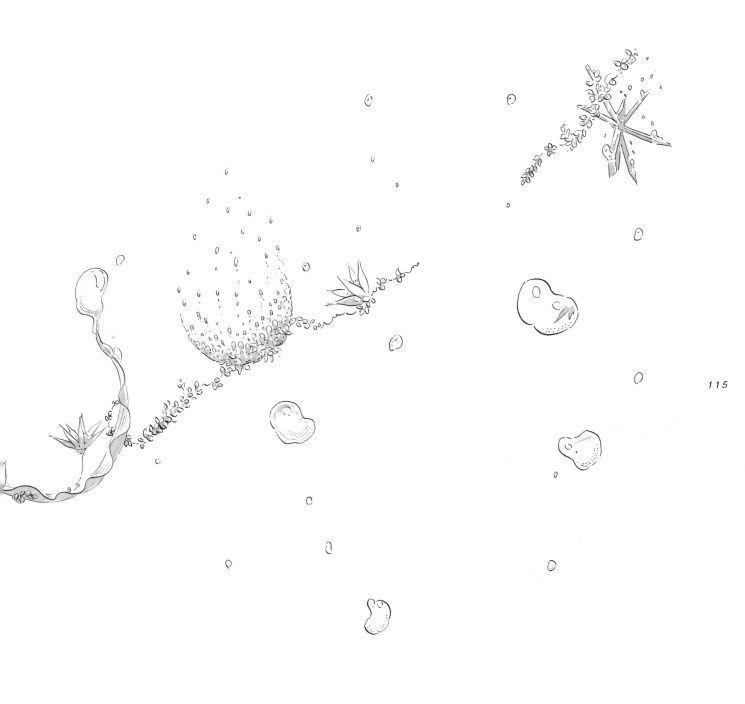

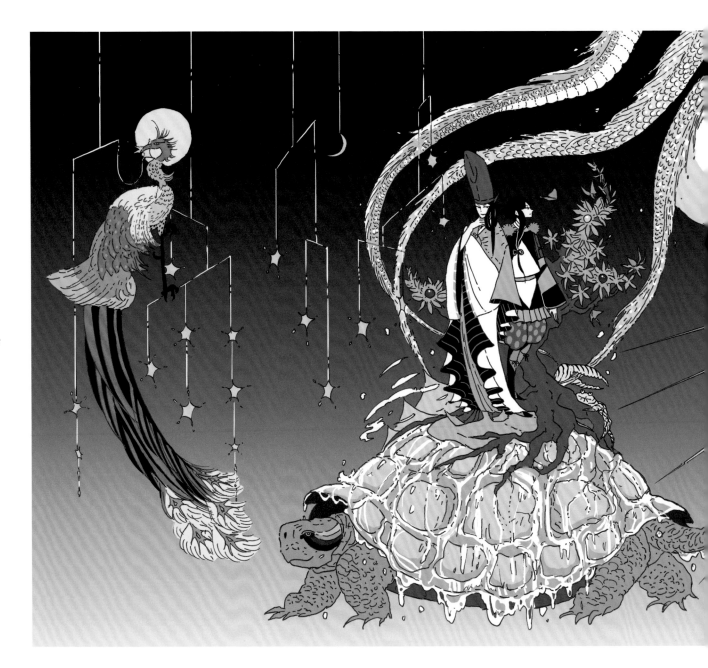

116

西崎憲著《蕃東國年代記》（新潮社）　為書封書的插畫

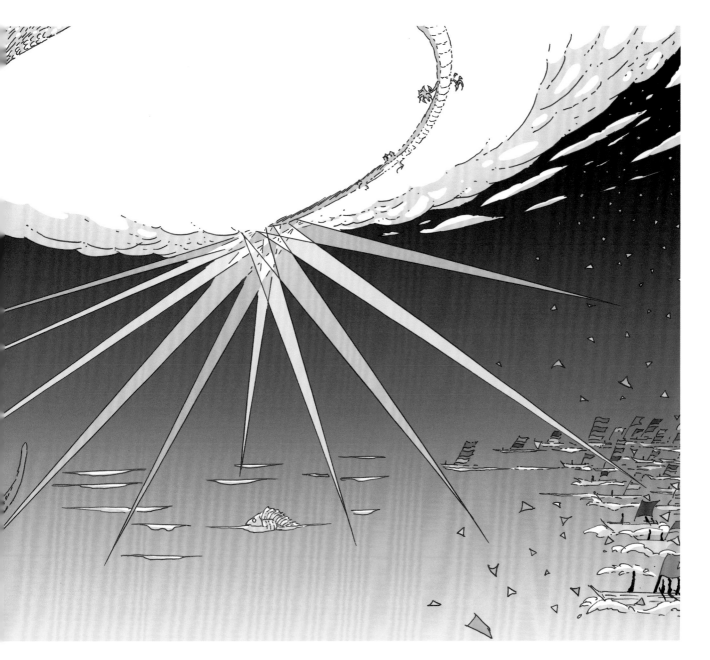

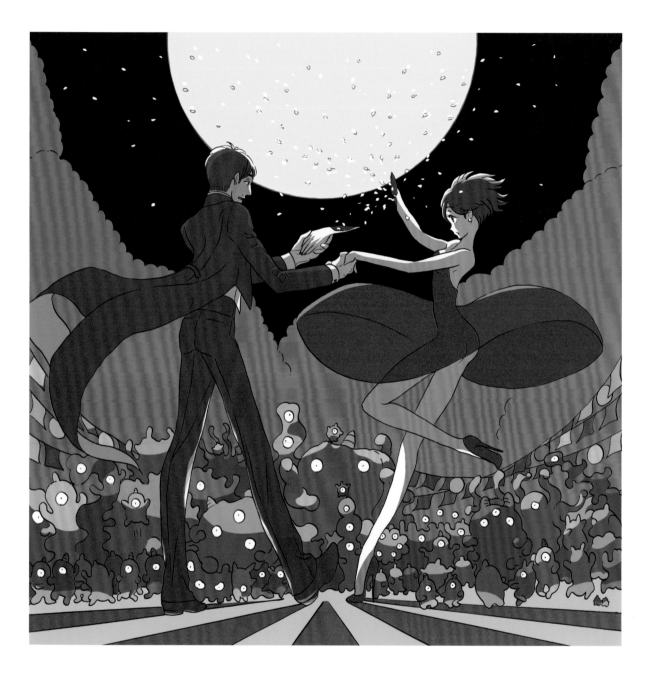

星野源　官方網站插畫

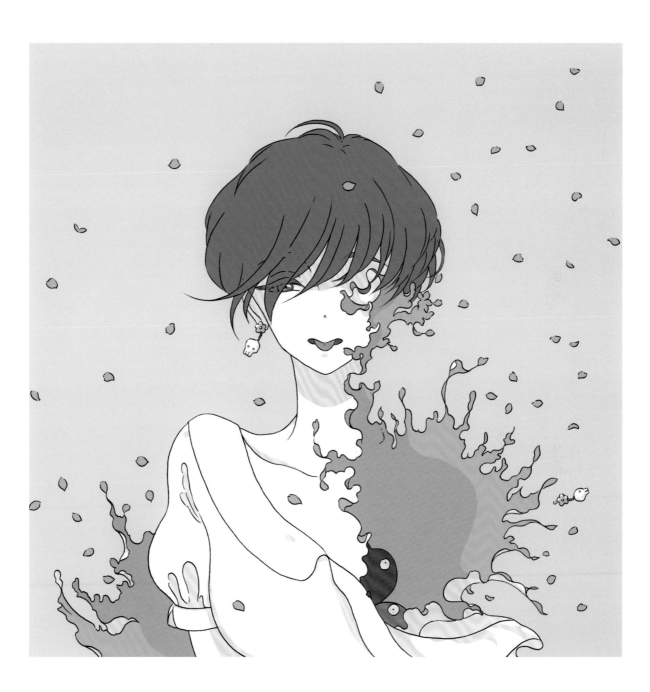

《櫻之森》（星野源） 黑膠版封面

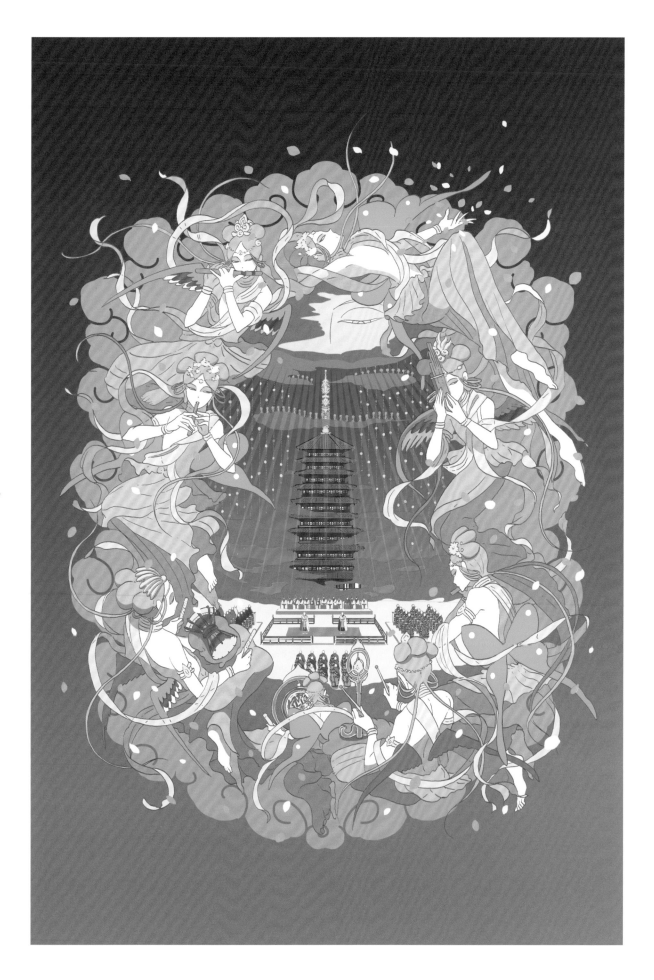

120

2017年　國立劇場　聲明公演用海報

作者近照

謝謝大家的閱讀。本畫集是被出版社要求才出版的。我聽到這個計畫時雖然回說「知道了」，本來以為默不作聲的話這件事搞不好就會不了了之，於是一聲不吭地靜靜過日子，結果幾個月後出版社來通知我「差不多該準備了」。漫畫是故事、對白及分格的綜合體，就算圖馬馬虎虎也還混得過去，但只擺滿滿的圖實在令我很不安。因為負責排版的就是自己，急急忙忙蒐集了圖，擺出來看了看，本以為畫得還挺不少，但其實根本不是這回事。作者身為排版者的另一個人格說「沒有更多素材了嗎？」，於是我便使盡全力去搜尋了一番，翻遍了我的舊外接硬碟。

書名裡的假晶是指「礦物維持著原本的外形，但是裡頭已經被別的礦物置換的現象」。作者我因為喜歡假晶礦物，蒐集了一些標本。其中尤其喜歡黃鐵礦假晶的針鐵礦、被稱作玄能石的六木碳鈣石假晶的方解石等等。它們的色、形、質都很有味道，非常棒。而且既是石頭卻又能悄然變身，實在太棒了。這就像蝶蛹般變換外貌，清楚地展現石頭是與我們活在不同時間的生物的證據。

書名之所以會取為「愛的假晶」，是因為當時畫每張圖的背後故事我已經差不多忘光了，卻在我的舊硬碟裡沒有改變外型，以檔案型式留存著。就算製作當時的記憶已經淡了，畫也還不成熟，還是感覺得到殘留的愛，讓我覺得很有意思。因為作者我這個人什麼都會立刻忘記，所以每張圖我頂多只能感受到當時畫得很拚命。不過每張圖活在不同的時間，而以這本畫集的新形態久違地甦醒，並與收到這本書的各位重逢，我想它們會很開心又有新的邂逅。

下頁起是針對每張圖的作者解說。邊回憶邊寫，就一不小心寫了那麼多，雖然就算不看也完全沒有影響，不過各位如果能看到最後的話，我會很欣慰的。

P.1

從前面提過的舊硬碟裡挖出來的
《寶石之國》最舊版的角色視覺圖。
各方面來說都很尖銳。

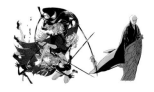

P.2-3

出於一些原因書衣和版面都是自
己設計（因爲排版和插畫製作
可以同時進行，調整很輕鬆。本
來是想委託給一流設計師，但不
知爲什麼從短篇集開始就這樣做
了。而且我很盲信尊敬的設計師
說過的「作者自己來最好」），我
好像喜歡書名被某種東西圍住。
反正最後就變這樣了。我在別的
地方也提過，從這張圖開始發生
「不能在設定於正中間的書名位
置上畫臉」的詛咒。不過第一集
時我還沒察覺，接下來的集數則
爲此受盡苦頭。

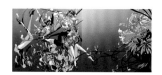

P.4-5

這個時期終於察覺不能在正中間
擺角色的臉，當時應該很傻眼。
另外還察覺到可以用的背景色逐
漸變少，還有由於作品裡的概念
設定，角色們不能彼此碰觸到。
如果是多人數的構圖根本就是
地獄。我對構圖考慮很多，心裡
想著「盡可能不要花費無謂的勞
力……」想輕鬆點，但根本輕鬆
不起來。

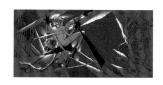

P.6-7

之所以把冬天畫成紅色是因爲前
一本是藍色。本來流冰該是淡
藍，雪該是白色的，不過我也喜
歡日出就想說算了。就結果來
說，這是我目前最喜歡的配色。
那下一本就只能是綠色了。

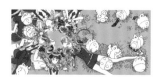

P.8-9

只能是綠色了。當時構圖應該要
再拉遠一點才對。另外還有附了
由 KANAI SEIJI 設計、非常棒的
紙牌遊戲的特裝版，特裝版的背
景則是非常亮眼的螢光綠。

P.10-11

就只能是黃色了吧。蓮花剛玉的
頭髮吸光了我所有的時間。大概
是被第四集影響到，蝴蝶設定爲
螢光黃。

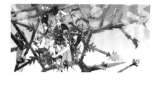

P.12-13

金與銀的空中武器。沉穩的色調
我很喜歡。附贈 BAGGU 的限定
版封面小磷的合金部分改以特色
金印刷。背景雖然也用了特色
銀，坦白說我不知道爲什麼要這
麼做。

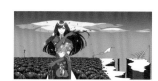

P.14-15

背景色什麼的已經都不在意了。
我很喜歡青金岩出場的部分，所
以上了像是噁心夢境的顏色。腳
邊那堆令人不太舒服的石頭是我
很愛的腎臟狀結晶的針鐵礦，只
不過畫的時候花了很多時間。附
贈小畫冊的特裝版封面青金岩的
髮色是特色藍。當時爲了讓大家
能買特裝版，因此稍微讓封面呈
現得華麗到不合理。

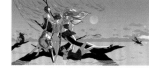

P.16-17

用了我一直沒用到的粉紅色和紫
色。這集內容出現稍微分歧的發
展，有點衝擊性，因此想說至少
讓封面討人喜歡又典雅。

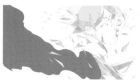

P.18-19

這張是單行本第七集特裝版附贈
畫冊的封面圖。因爲當時完全
沒有空，必須短時間內就畫出看
起來很美的圖。我做了非常多加
工。碎片的表面使用了 UV 印刷。
主要線條與合金則是特色金。
作爲短時間內要畫好圖的交換條
件，我提出了無理的要求「希望
能有書衣，紙要觸感好的那種」。
校稿人員連礦石的形狀和名字都
幫我校對了，實在太感激。

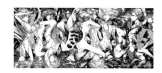

P.20-21

本畫集的書衣。這次全新繪製的
只有這張圖，我覺得實在很抱
歉，所以就打算要畫張衝擊很強
的圖。順帶一提，本畫集進行排
版的同時，我也還在持續打這些
說明文字，到目前這個時間點
只完成了線稿而已，令我極爲不
安。

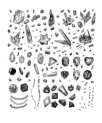

P.22 ／上

名久井直子是單行本第四集特裝
版紙牌遊戲的視覺設計，我遵照
她的指示畫了裝飾用的礦石。一
股腦地拚了命在畫。名久井老師
爲紙牌遊戲設計了美到令人入迷
的包裝。

P.22 ／下

因爲紙膠帶的材質是和紙，精細
度不高，呈現不出細的線條，花
了很多心力調整。

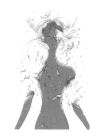

P.23

與 TASAKI 合作販售真正的珠寶，
爲了這個企畫所畫的圖。「寶石
雖然是簡單的化學成分所構成，
卻擁有我們人類不具備的美麗色
彩與光輝。他們都是從溫暖的山
嶺或溫柔的大海被夾帶而來，要
是對待他們能像朋友一樣，或許
他們會告訴你那些祕密。」還刊
出我這段完全沒推銷感的文案，
實在很感謝。
我也有跟負責販售事宜的人員聊
過，聽到他們聊到「帕帕、小金
紅……」感覺很新鮮。圍繞整棟
新宿伊勢丹的展示也非常美麗。

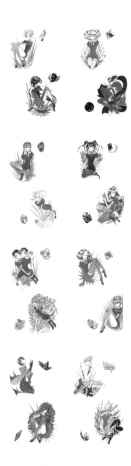

P.24-32

這些是給單行本第四集特裝版附贈的紙牌遊戲用的插畫。我記得當時時間不夠，總之趕了要命。除了小磷的結晶就是完全參照我手邊的標本以外，其他的結晶大部分參照的，除了手邊有的，就是我想像中很高級且保有理想結晶形、我心裡非常想要的標本。像是紫翠玉啦。尤其像金紅石，既有暗紅色的單結晶，也有稱為太陽金紅石的纖維狀金色結晶存在，角色設計時也加入了這兩種要素，實際上想來並不存在這樣的標本（也許有吧），我還是這麼畫了。

這個時期，我身邊沒有真的礦石，一半靠想像畫出來的就只有黑金剛石的結晶，也就是多晶體的黑色鑽石。還請大家見諒。前些日子總算拿到多晶體的白色鑽石，下次有機會的話希望能參考這個來畫。

擴充牌蓮花剛玉是抽選的，磷葉石（異）是《Afternoon》本刊附贈的附錄品。

遊戲設計師 KANAI SEIJI 將這紙牌遊戲設計得非常有趣。我跟友人玩了好幾次，只不過一直出現自己設計的角色，因為覺得很不好意思一直無法集中。但真的很有趣。名久井直子老師的視覺設計徹頭徹尾都很棒，實在是令人無比開心的企畫。

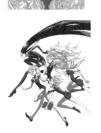

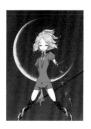

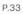

P.33

開始連載當期的雜誌封面圖。寶石被置放在台座上很寶貝的樣子，但仔細一看是緊縛畫。

P.34

相對比較清爽的圖。

P.35

腳是以火瑪瑙這種礦石為原型。

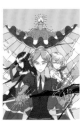

P.36

當時好像是想做成平面構圖。

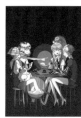

P.37

單行本第四集特裝版紙牌遊戲的「磷葉石（異）」擴充牌就是在這期《Afternoon》附贈的。畫中遊戲進行的階段是我與朋友一起玩時拍下來的照片。

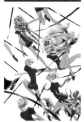

P.38

那個時期剛好出現很多新角色，所以才這麼畫。以色彩來說，西瓜碧璽和桐石發揮了很好的效果。

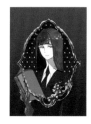

P.39

「小磷的頭已經變成青金岩」的公告圖。

123

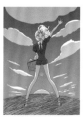

P.40-P.41

連續兩期的雜誌封面圖，正如字面上所說，很重視主角體型變化的樣子。

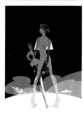

P.42

連載開始的預告。表情比現在成熟。

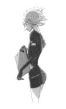

P.43

連載開始的預告，應該是從外型設計已經定案的角色畫起。

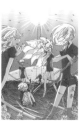

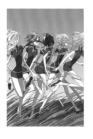

P.44
第一話的彩頁。因為希望大家最先看到的是主角的臉，所以沒有畫臉。

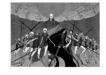

P.45
上／第一話的跨頁
下／單行本第一集目次頁
上面那張是在《Afternoon》月刊刊載時的插圖，最後沒有用在單行本的目次頁上，因為不把背景去掉的話文字很難放上去，東弄西弄，我判斷還是重新調整大小並重畫比較快。

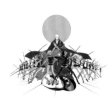

P.46-47
連載開頭的彩頁，漫畫裡是以黑白畫刊載。

P.48-49
單行本第一集的彩頁。想在正中間放點什麼進去好讓左右對稱，但是跨頁的話圖案會被吞掉，正中間不能擺放主要的元素，每次都讓我很煩惱。

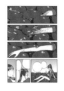

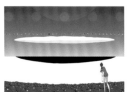

P.50-51 P.52-53
單行本第七集的彩頁。畫飄浮在空中的行星上的碎片很有趣。

P.54
問我這是什麼會讓我不知怎麼回答，這是虛構的紙牌遊戲的紙牌。我想當時是展示在書店裡吧，不是很確定。只能說我當時做得很認真，設計了牌面，也做了屬性記號等等，這種其實怎麼做都沒關係的東西作者展露出極度投入的一面令人莞爾。不過也是托了這個的福，我在畫單行本第四集特裝版附贈的紙牌遊戲的圖時，沒有煩惱角色姿勢就畫完了。果然什麼事都要事先準備。

P.55-56
《Afternoon》月刊封面的廢棄草稿。本來不該給大家看未完成的插圖，可是本畫集太少讓人眼睛一亮的東西，我邊排版邊這麼想。還有就是我自己最想看他人的草稿或是思考的痕跡，我想說讀者中也許也有喜歡這些的人。隨興完成的草稿比完稿還好，這種事常常發生。草稿畫太好的話，正式畫的圖會無法超越，令人相當困擾。所以我會時時提醒自己畫的時候盡可能不要太細心。為其他公司作畫時就會稍微認真一點，否則第一次看到這些圖的人會搞不清楚我畫的是什麼。

P.57（上）
周邊用的插圖。

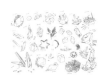

P.57（下）
為單行本第四集特裝版紙牌遊戲所畫的底稿，用在第七集小畫集的內封，實在太會再利用了。因為必須挑選質地和色彩漂亮的寶石，要從我那金屬系較多的模素礦石收藏裡挑出來，可以說非常辛苦。結果妙的是外觀漂亮的石英系很多。

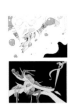

P.58-61
漫畫的內封就是把書衣取下來，所以就畫成裸體的樣子。每次畫完書衣要畫這黑白圖就很輕鬆愉快。我喜歡第六集的圖。

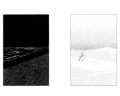

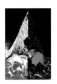

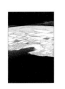

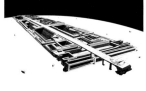

P.62-69

我最喜歡畫風景,所以把畫過的集合在一起。尤其喜歡雲、雪和白色的布。月世界都市是以鉍晶體爲原型。我在自家進行了讓鉍晶體結晶的實驗,但這實在太難了,最後只有一兩個結晶而已。不過傾倒超高溫液態金屬時,「如果倒出來就完了」的那種令人興奮的實驗感很開心。

看我的解說也差不多膩了吧。讓我們轉換一下心情,來記錄一下時常被問到的我的一天。早上起床(起床時間依身體狀況會變動,但中午前一定會起床),早餐是紅茶和豆奶香蕉果汁還有加了豆奶的麥片。中午前進行最重要的動腦工作,接著下午兩點吃中餐,然後去超市。回家後繼續進行動腦工作,晚上七點吃晚餐。八點再進行動腦工作,凌晨兩點就寢。這會依那陣子的傾向有所變動。會避免熬夜。興趣是電玩和撿石頭。之前也很常縫紉不過最近沒有。喜歡的花是番紅花。昆蟲大致上都喜歡,只有大蚊以前不太能接受,最近克服了。口頭禪是「麻煩死了」、「好睏」、「想不起來」。喜歡的食物是鰻魚和蜂蜜蛋糕。

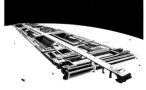

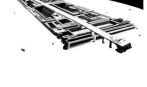

P.70-85

我在繪製原稿時是以這種順序作畫的:分鏡、依據分鏡清稿、在透寫台上把清稿描線、把圖掃進PC裡塗黑上網點,而這些是清稿狀態的圖。我試著把應該還可以看的部分集合在這裡。之前只有南極石之戰這段附近的原稿不見,又找到眞是太好了。因爲我希望描線時只需要專注於好好描線,所以我會盡可能事先在清稿狀態時就畫得漂亮,讓之後的自己感激當時的自己。

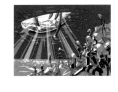

P.86(上)

初期的辰砂的水銀分身的想像圖。在翻找前述的清稿時偶然出現的。本來好像是想用在跨頁。

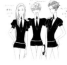

P.86(下)

在本篇裡只出現名字的金綠寶石、黃玉、藍色黝簾石,這是他們的視覺設定草圖。藍色黝簾石做成寶石的話稱爲坦桑石,不過藍色黝簾石的發音比較帥。

P.87

這張是《寶石之國》最古老世界的想像圖。巨大的彩虹鐮刀劃破天空來狩獵礦石生命體,設定得很粗糙。從那個時候到現在我已經換了差不多四代的PC,這張圖居然奇跡似地還在,看起來很有味道就刊出來了。雖然這張圖的下個階段有不到二十頁的漫畫曾刊載在網頁上,但原始檔案已經不見了。對那些很好奇又想看的人,得跟你們對不起了。內容簡單來說,故事幾乎一模一樣,只是小磷更正經,沒有小鑽,黑鑽的內心狀態比較不穩定。藍柱石、透綠柱、摩根的設定跟現在一樣,而金剛更恐怖。

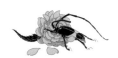

P.88
過世的祖母家裡的棣棠花的樹常有漂亮的天牛出現，所以天牛和棣棠花在我記憶裡便成一組了。

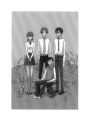

P.89
得到四季大賞後，被要求趕快畫張彩稿，搞得很狼狽。

P.90-91
這個時期我還在公司工作。表現草原的綠色是特色綠。這張圖上面以 UV 加工加上了 P.98 的那個紋樣。

P.92-93
海浪沖過的痕跡指向 25 點。沙灘的藍色是特色藍。這張圖上面跟前一張一樣以 UV 加工加上了 P.100 的那個紋樣。

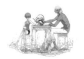

P.94
刊載預告用。
感受到可以畫深海生物的喜悅。

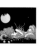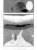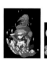

P.95
連載開頭彩頁原稿。因為當時的手繪分鏡稿很有味道，所以就刊載了這版本。

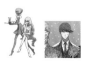

P.96（上）
書店 POP。「真是 POP 的 POP 啊！」突然讓我想起責任編輯的這句話，沒有其他的想法了。

P.96（下）
刊載告知。我印象中庫雅朵拉的名字到最後一刻都還不是露露，但想不起來原本是什麼了。夜路的原型是我來北海道玩的友人。

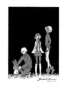

P.97（上）
書店贈送用的明信片。

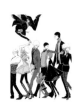

P.97（下）
畫來給短篇集廣告用的圖，很懷念。不知為什麼只有這張圖會讓我不時想起來。裡頭沒有人視線對在一起。

P.98
封面 UV 加工用紋樣。加入了與收錄故事有關聯的元素。因為 UV 沒辦法重現太細緻的圖案，所以當時必須調整。

P.99
單行本中和書腰用的單圖。

P.100
封面 UV 加工用紋樣。加入了與收錄故事有關聯的元素。

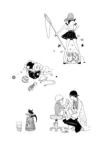

P.101
單行本中的單圖，左下方的茶壺現在還在用。

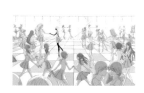

P.102-103
〈潘朵拉之上〉的舞會場景。收錄在單行本時重畫。當時只要我覺得圖的作畫品質不好就會重畫。最近會因為「那別有一番風味」而感到滿足。就算重畫也沒辦法超越當時的集中力，讓我理解到再怎麼樣都沒辦法更好。

P.104-105
〈月之葬禮〉的葬禮一幕。反映出作者我小時候對舅舅葬禮的印象。我很喜歡那黑白分明的鯨幕。初期的設定裡夜路是逃亡中的殺人犯，王子是違法的巨大水母養殖公司的老闆，故事更血腥。

P.106-107
〈月之葬禮〉月亮被破壞的一幕。當時應該一直在畫白點吧。跨頁裁切的畫和有框線的原稿比例不一樣，在排版時很難預測，總是很累人。

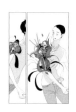

P.108
〈日下兄妹〉裡雪輝的手臂翻出來
的一幕。記得我去查了手臂的構
造。

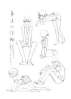

P.109（左上）
單行本《蟲與歌》另一個版本的書
衣草稿。雖然書名最後還是取成
跟短篇篇名〈蟲與歌〉一樣，但當
時在思考名字是否要取不一樣的
比較好，因此隨興放了個書名摸
索中。

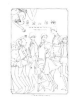

P.109（右上）
這邊也是一樣。重複運用了 P.97
的告知插畫。

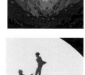

P.109（下）
《25 點的休假》另一個版本的書
衣草稿。現在覺得這個版本也不
錯。當時可能是因爲希望裝幀整
體都是藍色，而覺得〈月之葬禮〉
和〈潘朵拉之上〉的背景藍色不夠
所以放棄了。

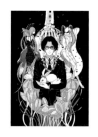

P.110
用於個人明信片的插畫。我當時
在想什麼是個謎團。

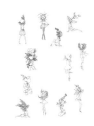

P.111
誠惶誠恐爲崇拜的大魔王畫插圖
的機會來了。高興到想回到學生
時期告訴當時的自己。右邊（面
向這的左邊）的脅侍是在《高丘
親王航海記》登場的陳家蘭，左
邊（面向這的右邊）的異形是以
薩德侯爵爲參考對象的角色。抱
著的是名爲兔孃的兔子。背後是
著作裡提到閣下很喜歡的蒲公英
和球根植物。掛在喉嚨上的是珍
珠，胸口上的是大顆的琥珀項
鍊。知道的人就會知道。

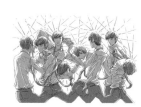

P.112-113
分裂的後藤。對後藤的外型設定
相當苦惱。

P.114-115
印象中名久井設計師好像事先有
傳達起泡的意象給我。另外我也
有印象因爲當時有養金魚，所以
才擅自畫了金魚。

P.116-117
很多平常不會畫的題材讓我很開
心。尤其是烏龜。

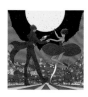

P.118
怪物迪斯可。我有試著把男性畫
得接近星野先生，不知道有沒有
人發現？女子雖然很有活力但是
身體是易碎的怪物公主。是不穿
內衣主義者。

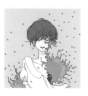

P.119
乍看之下很可愛卻幾乎是怪物的
女子。邀約她的話就會來，但如
果被嚇到就會化成花瓣逃走，是
很淘氣的怪物公主。裡頭是她的
隨從。

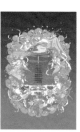

P.120
爲聲明公演畫的圖。以莊嚴淨土
爲意象。藍色翅膀的天人是蝴
蝶，綠色羽毛的是迦陵頻伽。意
象是從天界窺探現在已經不存在
的法勝寺的落慶供養舞樂法會。

127

Pseudomorph of love

PaperFilm 視覺文學 FC2087

愛的假晶 市川春子畫集

市川春子イラストレーションブック 愛の仮晶

作　　　　者／市川春子
譯　　　　者／謝仲庭
責 任 編 輯／謝至平
行 銷 業 務／陳彩玉、林詩玟、李振東
中文版裝幀設計／馮議徹
排　　　版／傅婉琪

發 行 人／凃玉雲
編 輯 總 監／劉麗眞
總 編 輯／謝至平
出　　　版／臉譜出版
　　　　　　城邦文化事業股份有限公司
　　　　　　台北市民生東路二段141號5樓
　　　　　　電話：886-2-25007696　傳眞：886-2-25001952
發　　　行／英屬蓋曼群島商家庭傳媒股份有限公司城邦分公司
　　　　　　台北市中山區民生東路二段141號11樓
　　　　　　客服專線：02-25007718；25007719
　　　　　　24小時傳眞專線：02-25001990；25001991
　　　　　　服務時間：週一至週五上午09:30-12:00；下午13:30-17:00
　　　　　　劃撥帳號：19863813　戶名：書虫股份有限公司
　　　　　　讀者服務信箱：service@readingclub.com.tw
　　　　　　城邦網址：http://www.cite.com.tw
香 港 發 行 所／城邦 (香港) 出版集團有限公司
　　　　　　香港灣仔駱克道193號東超商業中心1樓
　　　　　　電話：852-25086231　傳眞：852-25789337
新 馬 發 行 所／城邦 (新、馬) 出版集團
　　　　　　Cite (M) Sdn. Bhd. (458372U)
　　　　　　41-3, Jalan Radin Anum, Bandar Baru Sri Petaling,
　　　　　　57000 Kuala Lumpur, Malaysia.
　　　　　　電話：603-90563833　傳眞：603-90576622
　　　　　　電子信箱：services@cite.my

一 版 一 刷　2023年9月
I S B N 978-626-315-359-2
版權所有·翻印必究

售價：750 元
本書如有缺頁、破損、倒裝，請寄回更換

作者／市川春子
以投稿作《蟲與歌》(虫と歌) 榮獲Afternoon 2006年夏天四季大賞後，以《星之戀人》(星の恋人) 出道。首部作品集《蟲與歌 市川春子作品集》獲得第十四屆手塚治虫文化賞新生賞，第二部作品《25時的休假 市川春子作品集II》(25時のバカンス 市川春子作品集II) 獲得漫畫大賞2012第五名。自2012年底開始連載長篇作品《寶石之國》，於2017年改編動畫後引起廣大迴響。

譯者／謝仲庭
音樂工作者、吉他教師、翻譯。熱愛音樂、書本、堆砌文字及轉化語言。譯有《寶石之國》、《Designs》、《悠悠哉哉》、《寺島町奇譚》、《攻殼機動隊1.5》等。

國家圖書館出版品預行編目資料

愛的假晶 ：市川春子畫集/市川春子著 ； 謝仲庭譯.
-- 一版. -- 臺北市 ： 臉譜出版，城邦文化事業股份
有限公司出版 ： 英屬蓋曼群島商家庭傳媒股份有限公司
城邦分公司發行，2023.09
128面；21*29.7公分. -- (PaperFilm視覺文學；FC2087)
譯自：愛の仮晶
ISBN 978-626-315-359-2(平裝)

1.CST: 插畫 2.CST: 畫冊
947.45　　　　　　　　　　　　　　　112011300